著名漫畫的房屋格局

瑞昇文化

目次

01 《哆啦Ａ夢》　野比大助邸　6

02 《巨人之星》　星一徹邸　8

03 《海街日記》　香田邸　10

04 《宇宙兄弟》　南波邸　12

05 《ＮＡＮＡ》　兩人合租的公寓　14

06 《白熊咖啡廳》　POLAR BEAR'S CAFE　16

特別篇01　「SoftBank廣告」　白戶次郎邸　18

07 《我們這一家》　立花邸　20

08 《蠟筆小新》　野原廣志邸　22

09 《怪醫黑傑克》　黑傑克邸　24

10 《美味大挑戰》　山岡士郎邸　26

11 《海螺小姐》　磯野波平邸　28

特別篇02　「磯野家　改建計畫」

12 《小天使（阿爾卑斯山的少女海蒂）》　阿蒙治（阿爾卑斯山爺爺）邸　30

13 《史努比的家庭團聚》　「戴依茲・席爾」小狗園　36

14 《這是再見嗎？查理布朗》　潘貝魯特邸　38

15 《萬里尋母》　皮耶特羅・羅西邸　40

16 《湯匙伯母冒險記》　波特・比翁邸　42

17 《龍龍與忠狗（法蘭德斯之犬）》　傑漢・達斯邸　44

18 《魔法使莎莉》　夢野邸　46

特別篇03　《果然還是喜歡貓》　恩田邸　48

19 《究極超人Ｒ》　西園寺旅行社長野縣伊那市分店　50

20 《浪花金融道》　帝國金融股份有限公司　54

30 《櫻桃小丸子》 櫻友藏邸　58

29 《福星小子》 諸星邸　60

特別篇06 《今日的料理新手》 高木八江邸　62

特別篇05 《派遣女醫X》 神原名醫介紹所　64

28 《哆啦A夢（新版）》 野比大助邸　66

27 《坂道上的阿波羅》 迎記唱片行＋地下音樂室＋迎邸＋川淵邸　68

26 《3月的獅子》 川本邸　70

25 《灌籃高手》 赤木邸　72

24 《虎面人》 小孩之家　74

特別篇04 《向太陽怒吼》 七曲署搜查一組　76

23 《機動警察》 警視廳警備部特科車輛二課　78

22 《陽光普照（陽光伙伴）》 水澤千草邸　80

21 《相聚一刻》 一刻館　82

41 《狼的孩子雨和雪》 花邸　84

40 《跳躍吧！時空少女》 紺野邸　86

特別篇08 《草原小屋》 英格斯邸　88

39 《日常》 東雲研究所　90

38 《白兔玩偶》 河地大吉邸　92

37 《銀狐》 冴木稻荷神社辦公室兼冴木邸　94

36 《K-ON！輕音部》 平澤邸　96

35 《銀之匙 Silver Spoon》 御影牧場內的御影邸　98

特別篇07 《家族遊戲》 沼田孝助邸　100

34 《怪博士與機器娃娃》 則卷千兵衛邸　102

33 《天才妙老爹（天才傻少爺）》 天才邸　104

32 《小麻煩千惠》 竹本哲邸　106

31 《貓眼》 來生邸　108

42　《末聞花名》　宿海邸　110

43　《螢火之森》　竹川螢的祖父家　112

特別篇09　《螢火之森》　竹川邸（改建前）　114

特別篇10　「莉卡娃娃 Grand Dream House」香山洋子邸　116

44　《阿強加油》　井川秀夫邸　120

45　《暖呼呼》　田所慶彥邸　122

46　《妙廚老爹》　荒岩一味邸　124

47　《抓狂一族》　大澤木金鐵邸　126

48　《海螺小姐》　磯野波平邸（福岡時代）　128

特別篇11　《親愛的》（註：小坂明子的歌曲）　130

49　《小孤島大醫生》　診療所　132

50　《小柴犬和風心》　小柴犬邸　134

51　《車博士（請多指教，汽車醫生）》　汽車維修中心　136

52　《輕井澤症候群》　松沼家別墅「車博士」　138

53　《變男變女，變變變！》　大空自豪邸　140

特別篇12　《我是貓》　珍野苦沙彌邸　142

54　《丸出無能夫》　丸野禿照邸　144

55　《釣魚傻瓜日誌》　濱崎傳助邸　146

56　《阿浦先生》　桂木虎次郎邸　148

57　《大飯桶》　山田榻榻米店　150

58　《天才小釣手》　三平一平邸　152

特別篇13　《要求特別多的餐廳》　山貓軒　154

後記

著名漫畫的房屋格局

藤子・F・不二雄／小學館（動畫在朝日電視台播出）

《哆啦A夢》

『ドラえもん』

🏠 野比大助邸　　　　No.01

■ 所在地：東京都練馬區月見台

■ 居民：父親・野比大助／母親・野比玉子／長子・野比大雄（野比伸太）

　　／ 機器人・哆啦A夢（特定意志薄弱兒童監視指導員）

■ 結構・工法：木造

■ 規模：地上2層樓

解說

不用說也知道，這是大雄和哆啦A夢的家。雖然知道房間的構造，但如果依照在漫畫中所看到的情況來畫，樓梯就會變得像梯子似的。若要好好地畫出一座長度9尺（約2.7公尺）的樓梯，1樓的房間就會變大。我總算完成了這張房屋格局圖。佛堂位於樓梯下方。試著調查後，我發現大家似乎喜歡將佛堂設在不會受到陽光直射，而且是家人聚集的場所。雖然樓梯下方這個位置有點低，但此住宅的佛堂有符合這項條件。他們應該每天都會祭拜慈祥的奶奶吧！

哆啦A夢的床 →

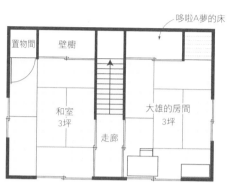

2樓平面圖

置物間　壁櫥

和室
3坪

走廊

大雄的房間
3坪

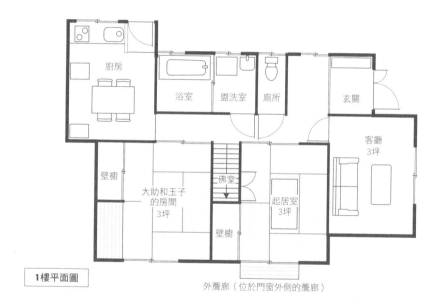

廚房

浴室　盥洗室　廁所

玄關

客廳
3坪

壁櫥

大助和玉子
的房間
3坪

佛堂

起居室
3坪

壁櫥

1樓平面圖

外簷廊（位於門窗外側的簷廊）

某位居民的嘀咕

妻子問我家裡有幾個人，我看著那個拿著銅鑼燒走向2樓的貓型機器人的背影，並回答說：「我們家不是有4個人嗎？」。

原作：梶原一騎／作畫：川崎伸／講談社

《巨人之星》

『巨人の星』

星一徹邸　No.02

■ 所在地：荒川區町屋九丁目

■ 居民：父親・星一徹／母親・星春江（歿）／

　長女・星明子／長子・星飛雄馬

■ 結構・工法：木造長屋（註：長屋是一種住宅形式，定義為兩戶以上的

　相連住宅，樓梯、走廊等設備不共用）

■ 規模：地上1層樓

解說

飛雄馬小時候會從房間朝外面投球。那顆球會打到位於室外的樹木，並彈回到房間內的飛雄馬手上。看到這一幕後，川上哲治感到很驚訝。我也很驚訝。那面外牆既沒有管柱（在木造建築中，被桁架或木橫樑等截斷的柱子），也沒有隔熱材，推測僅有9mm厚。這棟建築物的強度究竟如何呢？如果擁有「大聯盟魔球訓練衣（註：由強力彈簧所製成的訓練器材）」的製作技術的話，我覺得他們應該稍微花一點心力在建築上。當飛雄馬成為職業選手時，這棟長屋果然已經被拆掉了。

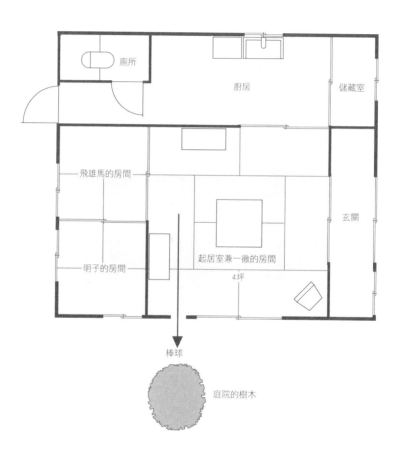

某位前輩的嘀咕

「阿星，你是不是太缺乏專業意識了啊？」同樣身為左投手的已退休選手金田在球員休息區前方提出忠告。

吉田秋生／小學館

《海街日記》

『海街Diary』

🏠 香田邸　　　No.03

■ 所在地：神奈川縣鎌倉市

■ 居民：長女・香田幸／次女・香田佳乃／三女・香田千佳／同父異母的

　四女・淺野鈴

■ 結構・工法：木造

■ 規模：地上2層樓

解說

住在鎌倉的三姊妹接到了父親的訃聞。父親在她們小時候就離婚，拋下了這個家。三姊妹得知她們有個同父異母的國中生妹妹・鈴之後，決定把她接過來一起住，四姊妹的生活就這樣開始了。1樓有寬敞舒適的寬簷廊，以及由4坪大的起居室與4坪大的客廳所組成的相連和室。2樓有兩間4坪大的房間，以及一間2.75坪大的房間。那麼，大家的房間分別位在何處呢？根據背景與窗外的景色，可以確定幸的房間是玄關上方那間2.75坪大的房間，鈴的房間則是西側那間4坪大的房間。如此一來，佳乃和千佳則要共用剩下的那間4坪大的房間。三姊妹大概是把個人房讓給鈴了吧？

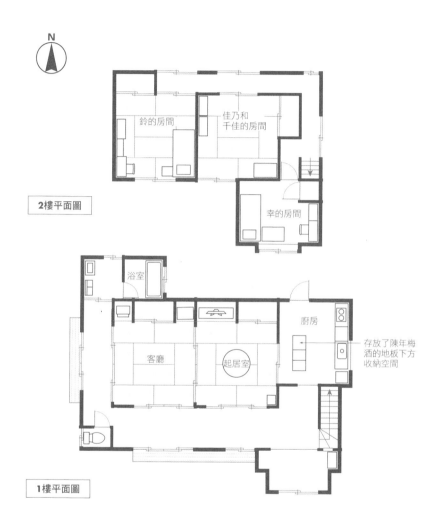

N

2樓平面圖

鈴的房間

佳乃和千佳的房間

幸的房間

1樓平面圖

浴室

客廳

起居室

廚房

存放了陳年梅酒的地板下方收納空間

某位居民的嘀咕

來喝放在地板下的梅酒吧！不過，未成年的人只能喝梅子汁。四姊妹愉快地乾杯。

小山宙哉／講談社（動畫從2012年到2014年在讀賣電視台‧朝日電視台播出）

《宇宙兄弟》

『宇宙兄弟』

🏠 南波邸　　　　　　　　　No.04

■ 所在地：美利堅合眾國德克薩斯州休士頓市（別名為Space City）

■ 居民：長子‧南波六太／次子‧南波日日人／狗‧阿波

■ 結構‧工法：2×4工法（台灣名為框組式結構，基本骨架為2英吋×4英吋毛料裁切而成的結構材，故稱之。）

■ 規模：地上1層樓

解說

以兩名男性的住處來說，這裡相當整潔，家具也很少，感覺很清爽。兩間寢室都各有浴室，宛如比較寬敞的商務旅館。ＬＤＫ（將客廳、飯廳、廚房融為一體的空間）內有兩座沙發、三台電視、附有吧台的廚房。這些今後將要搭乘火箭前往宇宙的人，大概不會在住處放置多餘的東西吧！放假時，他們會悠閒地看電影、聽音樂、做自己喜歡的事。這種房屋格局能夠抓住男人心，令人很想住住看！

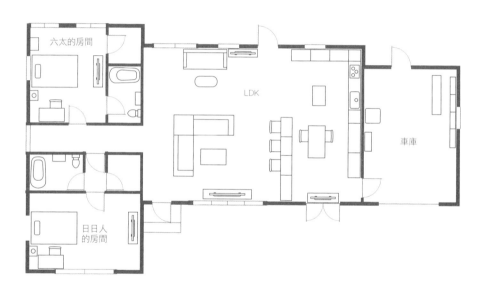

六太的房間

LDK

車庫

日日人
的房間

某位居民的嘀咕

晨喚服務是APO（狗）的職責。今天早上，牠也一邊舔著我的臉，一邊把我叫
醒。明天我一定要比那傢伙起得更早。

矢澤愛／集英社

《NANA》

『NANA』

🏠 兩人合租的公寓　No.05

■ 所在地：東京都調布市

■ 居民：大崎娜娜／小松奈奈

■ 結構‧工法：鋼筋混凝土結構

■ 規模：地上7層樓

解說

這棟位於多摩川沿岸的出租公寓沒有玄關，可以直接穿著鞋子進入。浴室內有俗稱「貓腳」的浴缸。在日本，這算是西式公寓。可以養寵物，也可以合租。不用付保證金和禮金，月租為7萬日圓。如果兩個人住，一人要付3萬5千日圓，價格很合理。再加上在夏天的煙火大會期間，這間707號室是絕佳觀景點。不過，稍微有點問題的是，建築物很老舊，而且沒有電梯。算了，只要認為這樣可以減肥的話……。對兩位NANA來說，這個住處象徵著「東京生活的開端」。

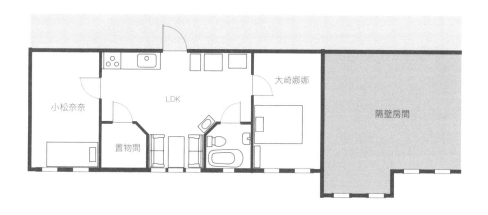

某位居民的嘀咕

雖然不用保證金讓我覺得很幸運，但退租時，要花多少錢才能將房間恢復原狀
呢……我有點擔心。

比嘉Aloha／小學館（動畫從2012年～2013年在東京電視台等頻道播出）

《白熊咖啡廳》

『しろくまカフェ』

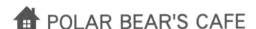 POLAR BEAR'S CAFE　　No.06

■ 所在地：東京都

■ 居民：北極熊店長

■ 結構・工法：2×4工法

■ 規模：地上2層樓

解說

此作品的故事發展以這間咖啡廳為中心，而且世界觀很奇妙，不知道是經營咖啡廳的白熊先生、常客熊貓君、企鵝先生等動物們融入了人類社會，還是人類融入了動物界呢？只要環視店內，就會看到U字型的吧台，座位有11個。2人座的位子有4個，4人座的位子有3個。露台和庭院內有20多個座位。正因為店長的廚藝和經營能力很好，所以咖啡廳很受歡迎，有時也會客滿。不過，住家部分的格局是單身者取向。作者當初在設計時，大概沒有考慮到結婚的事吧？啊！只要在室內挑高部分增建就行了吧？真不愧是白熊先生！

某位客人的嘀咕

白熊先生的冷笑話。當熊貓君說出令人不爽的話時，今天也同樣坐在吧台專屬
座位的企鵝先生適時地吐槽他。

比嘉Aloha／小學館（動畫從2012年～2013年在東京電視台等頻道播出）

「SoftBank廣告」

『ソフトバンクCM』

🏠 白戶次郎邸　　　　　　　　特別篇 01

- ■ 所在地：由於到處遷移，所以不清楚
- ■ 居民：父親・白戶次郎（狗）／母親・白戶正子／長子・白戶小次郎／
 長女・白戶彩
- ■ 結構・工法：木造
- ■ 規模：地上2層樓

解說

白戶次郎，1956年出生於福井縣福井市一乘谷。直到高中畢業前，都住在經營老字號旅館的家中。大學讀的是索邦大學（巴黎第四大學）。回日本後，擔任白色學生優惠高中的教師，並與高中時代的同學（現為該高中校長）正子結婚，育有兩個孩子。後來，他也曾參選國會議員，並當選，不過那時他已經是一條狗了，所以當選無效。他之後轉換跑道，成為太空人，在國際太空站居留……。這位父親實在太酷了，雖然是條狗。

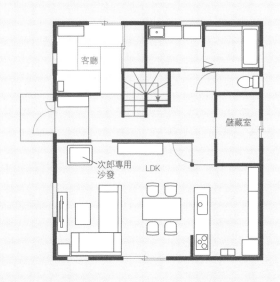

1樓平面圖

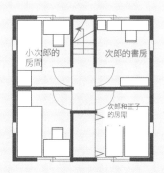

2樓平面圖

某位居民的嘀咕

喂，我要去參加索邦大學的同學會。接下來，問題在於，要怎樣才能通過出入境管制……。

螻榮子／MEDIA FACTORY（動畫在朝日電視台播出）

《我們這一家》

『あたしンち』

🏠 立花邸　　No.07

■ 所在地：東京都西東京市

■ 居民：父親‧花爸／母親‧花媽／

　 長女‧橘子（立花橘子）／長子‧柚子（立花柚彥）

■ 結構‧工法：鋼筋混凝土結構

■ 規模：地上4層樓（4樓部分）

解說

廚房突出到隔壁，這一點讓我感到很在意。雖然想要設法解決廚房的突出部分，但矛盾卻持續不斷地變大。就是因為這樣，所以我硬是加上了「隔壁這一家」。如此一來，就能得知立花邸是典型的３ＬＤＫ公寓格局。我認為立花家是在公寓剛開始分售時就買了。畢竟此房間位於最上層的東南角。靠著花媽的氣勢，他們買到了必須抽籤才買得到的公寓！家中發生的事很搞笑，我在看動畫時，得拚命忍住笑意才行。

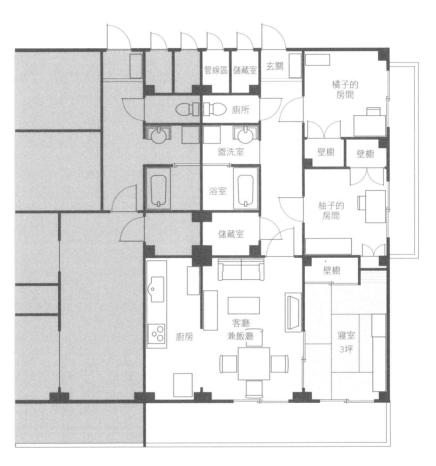

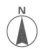

某位居民的嘀咕

當橘子指出「媽媽的身體比廁所的門來得寬」這一點時，花媽如此回答：「哎呀，這麼說來，真的是那樣耶！媽媽我完全沒有注意到。」

臼井儀人／雙葉社（動畫在朝日電視台播出）

《蠟筆小新》

『クレヨンしんちゃん』

🏠 野原廣志邸　No.08

■ 所在地：埼玉縣春日部市雙葉町

■ 居民：父親‧野原廣志／母親‧野原美冴／長子‧野原新之助／長女‧野原向日葵／狗‧小白／寄宿者‧小山夢冴

■ 結構‧工法：木造

■ 規模：地上2層樓

解說

這張房屋格局圖會讓人覺得，這部動畫應該有很扎實的美術設定吧！不過，廁所的位置與樓梯的構造有點令人頭痛。為了讓建築結構合乎常理，我對此做了修正。雖然孩子們還很小，只有使用1樓部分，動畫中出現的場景也都以1樓為主，不過歸功於美冴的妹妹夢冴寄住在2樓，我終於能夠得知整棟建築的房間格局。我很喜歡他們全家睡在一起的畫面。當幼稚園的接送巴士來到家門口時，小新總是在上廁所。從玄關這個位置看過去，就能看到廁所。我相當喜歡這個出現過好幾次的畫面。

N

2樓平面圖

壁櫥

夢冴（寄宿者）的房間

置物間

壁櫥

夫婦原本的寢室

室內挑高

1樓平面圖

壁櫥

廚房

盥洗室

浴室

客廳（臨時寢室）

飯廳

廁所

起居室

玄關

外簷廊

某位居民的嘀咕

「真是的！接送巴士的錢明明都付了……」下了自行車後，她抱著女兒，打開玄關的大門。時間是上午9點15分。

手塚治虫／秋田書店

《怪醫黑傑克》

『ブラック・ジャック』

🏠 黑傑克邸　　　　　　No.09

■ 所在地：T縣XX町○○號

■ 居民：醫師‧黑傑克／同居者‧皮諾可

■ 結構‧工法：一部分石砌＋木造的診療所兼住宅

■ 規模：地上1層樓

解說

這棟住宅位於小山丘上，一部分採用石砌，外牆為木造。雖然從外觀上難以想像，但這棟住宅內，居住空間、診療室、手術室都一應俱全。即使透過房屋的長寬來思考房間的分配，由於部分地方有可以用來當作基準的窗戶，有些地方沒有，所以我覺得裡面實在很難容納得下診療室兼客廳、手術室、廚房、寢室、用水處這些空間。儘管這樣想，我還是試著將其放入格局圖中。廚房、飯廳、浴室，接著是寢室。嗯，我順利地把各個空間組合起來了。有錢人帶著病人前來拜訪。當時，那兩人正在飯廳用餐。黑傑克不甘願地走向診療室。動線算是很不錯吧！

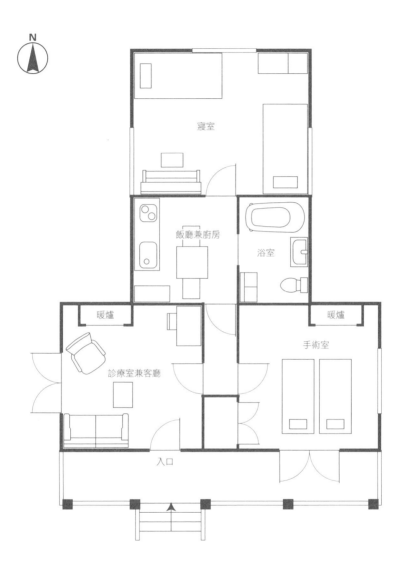

某位居民的嘀咕

「嗚哇！居然那麼貴啊？那位患者的手術費用，我收得太少了。」他一邊看著不適用於保險給付的新藥的帳單，一邊在暖爐前啜飲咖啡。

原作：雁屋哲／作畫：花咲昭／小學館

《美味大挑戰》

『美味しんぼ』

🏠 山岡士郎邸　　No. **10**

■ 所在地：東京都中央區月島大樓屋頂

■ 居民：山岡士郎

■ 結構‧工法：預鑄建築＋一部分木造

■ 規模：地上1層樓（不符合新法規的建築）

解說

此住宅佔據了住商混合大樓的屋頂。

由於有很棒的廚房，所以應該也確實有設置供排水設備、浴室、廁所。他家只有出現在《美味大挑戰》第21集中。雖然能夠用來當作房屋格局圖參考的部分僅有10格，不過透過2種角度的外觀透視圖，可以想像得到哪個房間位於何處。栗田打開了右開式鉸鏈門（鉸鏈位於右側），走進士郎那間凌亂的房間。千代則打開了左開式鉸鏈門，明明同樣都是房間，廚房內的器具卻擦得亮晶晶的。士郎大概是在這裡研究料理吧？總覺得這種住宅格局會令人感到興奮，很能抓住男人心。

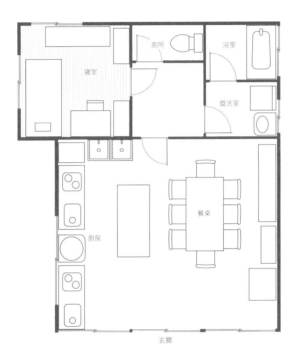

某位居民的嘀咕

「我果然還是想跟這個人結婚啊！到時候，我會住在這裡嗎？這個家有如男人的藏身處，感覺很浪漫。」

長谷川町子／朝日新聞社（動畫在富士電視台播出）

《海螺小姐》

『サザエさん』

🏠 磯野波平邸　No.11

■ 所在地：東京都世田谷區櫻新町二丁目25

■ 居民：父親‧磯野波平／母親‧磯野舟／長女‧河豚田海螺／長子‧磯野

鰹／次女‧磯野裙帶菜／長女的丈夫‧河豚田鱒男／長女的長子‧河豚田

鱈男／貓‧小玉

■ 結構‧工法：木造

■ 規模：地上1層樓

解說

與一般的兩代同堂住宅有點不同，住在一起的是長女一家。情況之所以還算順利，大概是因為阿鰹和裙帶菜還是小學生吧！家計？洗衣工作？這些是如何分擔的呢？如同所看到的那樣，由於大家的個性都很開朗，所以任何人的房間都能自由進出。這種個性也許是房間格局造成的。在這個沒有封閉空間的家中，可以聽到充滿活力的斥責聲與笑聲。稍微令人擔心的是，波平先生去世時的遺產稅。我認為以房屋所在地區的房價來看，這棟房屋的價值應該相當高。遺產稅對策沒問題嗎？

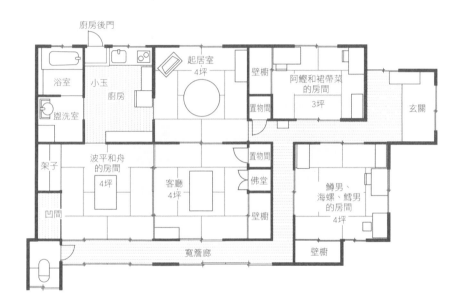

某位居民的嘀咕

「如果阿鰹要結婚的話，該怎麼辦？喂，試著去花澤不動產打聽一下吧！」她
對著打算拿出小提琴的丈夫這樣說。

「磯野家　改建計畫」

『磯野家 建て替え計画』

🏠 磯野波平・河豚田鱒男邸　特別篇02

■ 東京都世田谷區櫻新町二丁目25

👤 我是波平。聽花澤說，鱒男和海螺似乎在找中古屋。阿鰹和裙帶菜也都上國中了。鱈男也上小學了，我知道這個家變小了……。

——鱒男和海螺的房間內

〈海螺〉喂，老公，花澤不動產貼出了一張中古屋的介紹喔！要不要瞞著大家去看看？

〈鱒男〉怎麼突然說這個……。

〈海螺〉鱈男也已經上小學了喔！再這樣下去，一個房間是不夠的啊！去一次看看嘛，好啦！

——波平和舟的房間內

〈波平〉我明年也要屆齡退休了，打算把房子增建。

〈舟〉不過，其他人會怎麼想呢？海螺畢竟已嫁人。

——阿鰹和裙帶菜的房間內

〈裙帶菜〉啊，上國中時，雖然姑且用窗簾把房間隔成兩半了……呼，還是想要自己的房間呀！

——花澤不動產內

〈海螺〉花澤妹妹，一段時間不見，妳已經有大人樣了呢！

〈花子〉哎呀？討厭啦，磯野君的姊姊。如果要找我爸的話，他去參加商店街的集會了……。

〈鱒男〉不，我們想問的是門口貼的那張紙上的中古

最新房地產情報（中古屋）

所在地：東京都世谷田區
交通：步行3分鐘可到旭丘車站
價格：25,800,000日圓

物件名稱：花兒大樓302號室

佔地面積：48.85m² （壁芯面積）
（註：以柱子與牆壁的中心線來計算的建築面積）
陽台：7.03 m²
完工時間：1971年3月
房屋移交所需時間：一成交即立刻交屋
樓層：3樓部分／大樓共14層樓
方向：西南
管理費：每月9800日圓
修繕預備金：每月5400日圓
管理方式：管理員24小時駐守
停車場：無
備註：全部房間的地板都已重新整修過
交易人身分：賣方

3DK

詳情請洽詢負責人
負責人會誠摯為您服務

花澤不動產

屋……。

〈海螺〉老公！花澤妹妹，沒什麼，我們下次再來。

〈花子〉車站前大樓？為什麼磯野君姊姊要問這個？

〈鱒男〉海螺，妳這是怎麼了？

〈海螺〉要是讓花澤妹妹知道買屋的事，她會把這件事洩露給阿鰹喔！

——海鷗國中內

〈中島〉喂，磯野，花澤在叫你喔，咻咻。

〈鰹〉別嘲弄我啦，中島。

〈花子〉最近，磯野君的姊姊有沒有說什麼？磯野君的姊姊有來我家，說中古屋怎樣怎樣……。

〈鰹〉咦？我姊要買房子？

——波平和舟的房間內

〈鰹〉喂，老爸，姊姊她們要搬出去住嗎？

〈波平〉你在說什麼啊？

〈鰹〉我聽花澤說，姊姊她們去她家問中古屋的事情。

〈波平〉什麼？海螺她們？

——起居室內

〈波平〉海螺、鱒男，你們真的要買房子嗎？

〈舟〉海螺、鱒男，你們是從花澤妹妹那裡聽來的。

〈海螺〉哎呀，我們只是在找而已喔！你在生氣嗎？

〈舟〉妳爸沒有生氣啦！因為妳爸也在考慮增建的事。

〈波平〉阿鰹和裙帶菜都長大了，鱈男也上小學了。他們
差不多會想要擁有自己的房間了吧？如果你們考慮買房子
的話，我們也會幫忙的。

——花澤不動產內

〈花澤〉哎呀，海螺小姐，真可惜啊，那間房已經有人買
了喔！

〈海螺〉咦，是嗎？還有其他2LDK或3DK的房子
嗎？

〈花澤〉很不巧，現在沒有。不過，你們不是有那麼棒的
家嗎？

〈海螺〉可是，阿鰹明年就要上高中了，裙帶菜也必須要
有自己的房間才行……。

〈花澤〉既然如此，只要改建不就行了嗎？畢竟你們也有
土地。

〈海螺〉不過，老爸會說什麼呢？

〈花澤〉那樣的話，由我來跟他好好談談吧！

——磯野家的客廳內

〈花澤〉關於房間的主要結構，大家有什麼要求呢？

〈波平〉我想要相連的和室和寬簷廊。因為我想要和伊佐
坂先生下圍棋啊！

〈舟〉我希望有很多收納空間。

〈阿鰹〉當然要有個人房。

〈裙帶菜〉我想要陽台。

〈鱈男〉希望寢室內有能夠看書的書房區……

〈海螺〉我想要使用現有的梳妝台。我很嚮往女用化妝室
呢！雖然目前兒童房只需一間即可，不過只要一想到鱈男
也許會有弟弟或妹妹，就會想要再多一個房間。

〈鱈男〉比起那個，我更擔心預算夠不夠。沒問題嗎？

〈花澤〉預算大約有多少？

〈波平〉自備款約有1000萬日圓吧！

〈鱈男〉不好意思，我這邊大約有500萬日圓。

〈花澤〉這樣的話，自備款大約是1500萬日圓對吧！
在形式上，果然還是由鱈男先生擔任租借人，向波平先生
租借與使用土地，波平先生則是連帶債務人，對吧？順便
問一下，鱈男先生的年收入是多少呢？此外，由於還登記
費用、地基不穩時所需的地基改良費、火災保險、拆除費
用、搬家費、臨時住處的費用等各種開支，所以請先試著
提出基本方案吧！

——隔幾天

〈花澤〉我把符合大家要求的設計圖和估價單帶來了。

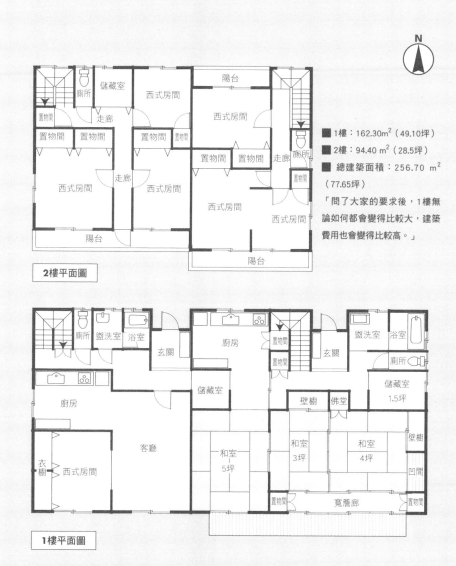

■1樓：162.30m²（49.10坪）

■2樓：94.40 m²（28.5坪）

■ 總建築面積：256.70 m²
（77.65坪）

「問了大家的要求後，1樓無論如何都會變得比較大，建築費用也會變得比較高。」

2樓平面圖

1樓平面圖

方案1

— 大家伸長脖子望著方案1

〈波平〉我瞧瞧……喔，有相連的和室呢！這房子很大呀！

〈舟〉真的很大耶！

〈海螺〉耶～這遠比大樓什麼的來得好。

〈裙帶菜〉我的房間～哇～有陽台！

〈鱒男〉預算沒問題嗎？

〈花澤〉各項開支比我想像中的還要多。如果要滿足大家的要求，預算就會嚴重超支。請看這份預算表。

〈鱒男〉我們提出的要求都太超過了喔！原本只是打算要買中古屋，都是海螺妳說「反正怎樣怎樣」。

〈花澤〉別把我當壞人啦！

〈海螺〉哎呀，如果把這個當成基本方案的話，也還有其他方案。像是將海螺小姐的家縮減成寬敞的3LDK格局，即使建造磯野先生想要的相連和室，還是可以把寢室蓋在2樓。

〈海螺〉只要將各區域的空間讓出來，使1樓和2樓的面積幾乎相同，也許就能降低成本。聽完大家的意見後，再重新畫一張設計圖吧！

— 日後的商討會

〈花澤〉今天，請磯野先生好好期待吧！雖然面積比之前來得小，但應該能夠滿足大家的要求。

— 大家伸長脖子望著方案2

〈波平〉起居室與和室構成了相連的和室，相當不錯。也可以坐在寬簷廊上和伊佐坂先生下圍棋啊！

〈舟〉2樓的寢室也不錯呀。儲藏室也很寬敞喔，孩子他爹。

〈波平〉希望牆壁不會被小玉抓來抓去……。

〈小玉〉喵？

〈海螺〉我這邊呢？變得怎樣？哇，客廳也挺大的嘛！

〈鱒男〉太好了，浴室也有一坪大。我還以為會變小。2樓也有許多收納空間。

〈海螺〉在鱈男有弟弟或妹妹前，北側那個三又四分之一坪大的房間也能當成儲藏室來用。

〈鱒男·波平〉那麼，預算夠用嗎？

〈花澤〉請看這邊。

〈大人們〉喔喔～！

那麼，是否能夠順利改建呢？磯野家！河豚田家！

※ 磯野家諸位成員的對話是本書作者想像出來的。

2樓平面圖

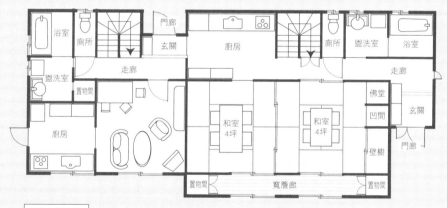

1樓平面圖

■ 1樓：106.82m² （32.31坪）

■ 2樓：92.74 m² （28.05坪）

■ 總建築面積：199.56 m² （60.36坪）

「只有2樓部分需要裝設屋頂。另外，由於2樓的面積與1樓差不多，所以能夠降低建造成本。」

方案2

原作：約翰娜‧施皮里（Johanna Spyri）（動畫在富士電視台播出）

《小天使（阿爾卑斯山的少女海蒂）》

『アルプスの少女ハイジ』

🏠 阿蒙治（阿爾卑斯山爺爺）邸　No.12

■ 所在地：瑞士聯邦格勞賓登州邁恩費爾德　地爾夫利村附近

■ 居民：祖父‧阿蒙治／孫女‧海蒂（安迪爾海特）

　長期寄宿者：克拉拉‧史聖明

　短期寄宿者：羅田麥爾

■ 結構‧工法：木屋，作坊兼住宅

■ 規模：地上1層樓（有閣樓空間可運用）

解說

這部動畫在電視上多次重播，我已不知看過多少次。海蒂羨慕地看著彼得在吃用暖爐烤過的肉和融化的起司。早上，海蒂把山羊從小屋放出去，帶到山上放牧，等到山上的放牧場被夕陽染紅時才回家。海蒂夜晚睡的是，只在草堆上鋪上床單的鬆軟床鋪。海蒂什麼事情都想嘗試看看。雖然有讀者希望我把位於法蘭克福的史聖明邸（克拉拉的家）也畫成房屋格局圖，不過我實在辦不到……。

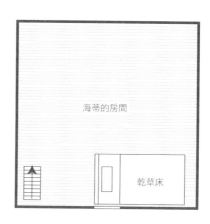

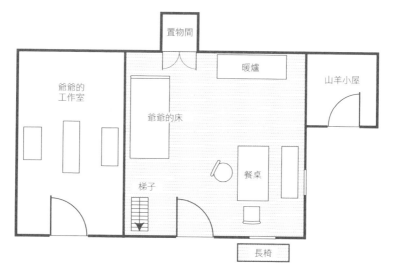

海蒂的房間

乾草床

置物間

暖爐

山羊小屋

爺爺的
工作室

爺爺的床

餐桌

梯子

長椅

👤 **某位居民的嘀咕**

「這個女孩小小年紀，在如此短的時間內就已經經歷過各種事情了啊！」他一邊整理海蒂和克拉拉的棉被，一邊親吻紅潤的臉頰。

原作：查爾斯‧蒙羅‧舒茲（Charles Monroe Schulz）（動畫從1991年在卡通頻道播出）

《史努比的家庭團聚》

『Snoopy's Reunion』

「戴依茲‧席爾」小狗園　No.13

■ 所在地：美利堅合眾國加利福尼亞州

■ 居民：小狗園園長／史努比的母親（狗）

■ 結構‧工法：2×4工法

■ 規模：地上2層樓

解說

「戴依茲‧席爾」小狗園是一座很有家庭氣氛的繁殖場，從事小規模的小狗繁殖與販售。辦公室前方的木製露臺上放有一張搖椅，在此處抽煙斗的園長身影與建築物，都很有美式殖民地時代（early American）風格。屋子內完全沒有走廊，構造很簡單，以一個人獨居來說，這樣的房間格局似乎也相當舒適。話說回來，某年的8月10日，有8隻小狗出生在這座小狗園。後來，小狗一隻隻地被新飼主帶走。最後留下的就是史努比。不過，拜此所賜，牠才能與查理‧布朗相遇。

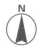

室內挑高

寢室

2樓平面圖

煙囪

辦公室

狗屋

狗公園

煙囪

客廳

1樓平面圖

某位居民的嘀咕

孩子們偶爾會寄信過來喔！不過，由於我買了傳真機，所以今後請用傳真來聯絡，汪。

原作：查爾斯‧蒙羅‧舒茲（Charles Monroe Schulz）

《這是再見嗎？查理布朗》

『Is This Goodbye, Charlie Brown?』

No.14

🏠 潘貝魯特邸

■ 所在地：美利堅合眾國加利福尼亞州

■ 居民：雙親／長女‧露西‧潘貝魯特／長子‧奈勒斯‧潘貝魯特／次子‧里讓‧潘貝魯特（小雷）

■ 結構‧工法：2×4工法

■ 規模：地上2層樓

解說

這棟屋子住了愛嘮叨的長女露西、總是沉著冷靜的長子奈勒斯、慎重多疑的次子小雷這些很有個性的孩子。只要一走進他們家玄關，就會看到鋪著地毯的客廳。露西會躺在客廳看電視。飯廳位在北側，與客廳之間隔著走廊。奈勒斯會一邊拖著毛毯，一邊走進飯廳，然後又從其他門走出去。透過窗戶的位置，可以確定露西與奈勒斯的房間位於何處。剩下的空間是雙親的房間與有兩個門的浴室。小雷會來到車庫，坐在媽媽的自行車後座上，跟著出門買東西。嗯，這棟住宅很有美式風格。

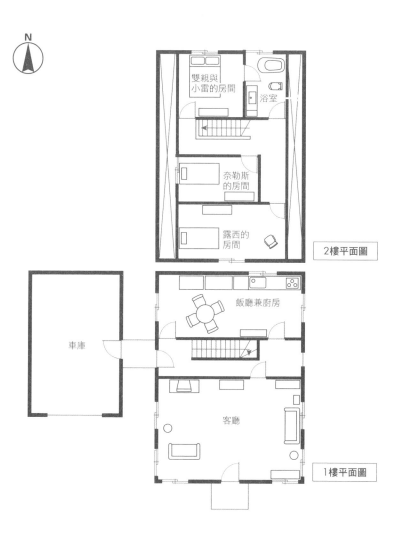

N

雙親與
小雷的房間

浴室

奈勒斯
的房間

露西的
房間

2樓平面圖

飯廳兼廚房

車庫

客廳

1樓平面圖

👤 **某位居民的嘀咕**

雖然一度因為父親工作上的因素而搬走，但卻又因故搬回來了。我得把毛毯要
回來才行。

原作：愛德蒙多・德・亞米契斯（Edmondo De Amicis）（動畫在富士電視台播出）

《萬里尋母》
『母をたずねて三千里』

🏠 皮耶特羅・羅西邸　　No.15

■ 所在地：義大利共和國利古里亞熱那亞

■ 居民：父親・皮耶特羅・羅西／母親・安娜・羅西／

　長子・東尼奧・羅西／次子・馬可・羅西／猴子・阿美迪歐（梅蒂歐）

■ 結構・工法：砌磚工法

■ 規模：地上5層樓（2樓部分）

解說

「不見到母親，我絕對不會放棄。」

這名年幼的孩子這樣說，獨自踏上旅途。久違地看了這部動畫後，我發現製作人員有確實地設計過住宅格局，不會隨著不同場景而修改住宅格局。

不過，這棟住宅沒有廁所和浴室。由於煮義大利麵的熱水要拿到外面倒掉，所以屋內沒有排水設施。需用水時，要拿水桶去打水，所以也沒有供水設施。防雨板為外開式，窗戶則是內開式，很漂亮。馬可煮的義大利麵似乎很好吃！

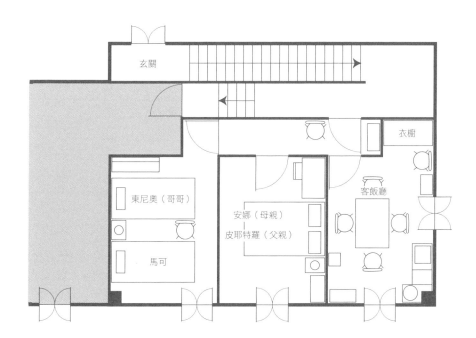

某位居民的嘀咕

坐在白賓諾劇團的馬車上，他這樣說：「自從開始旅行後，我呼喊『媽媽』的
次數，大概比在家裡時還要多喔」。

原作：阿爾夫‧普留先（Alf Prøysen）（動畫在NHK綜合頻道播出）

《湯匙伯母冒險記》

『スプーンおばさん』

🏠 波特‧比翁邸　　　　No.16

■ 所在地：挪威王國海德馬克郡　※源自作者的家鄉

■ 居民：丈夫‧波特‧比翁／妻子‧絲普恩‧比翁／許多動物

■ 結構‧工法：木造

■ 規模：地上1層樓（有閣樓空間可運用）

解說

名為絲普恩‧比翁的湯匙伯母只要一發生某種事情，身體就會縮小。變小後，就能和動物交談。事情幾乎都發生在住宅周圍，所以房間格局很好懂，浴室和廁所應該是在這附近吧？位於廚房的樓梯所連接的，肯定是閣樓房間。應該還有一間寢室才對啊，在哪裡呢？正當我這樣煩惱時，影片中出現了名為東加爾的雞在早上啼叫的畫面，我才明白起居室的沙發可以變成床鋪。這棟住宅的夫婦雖然發生了許多事，但感情還是很好，讓人覺得很溫馨。

爬上樓梯，通往閣樓房間

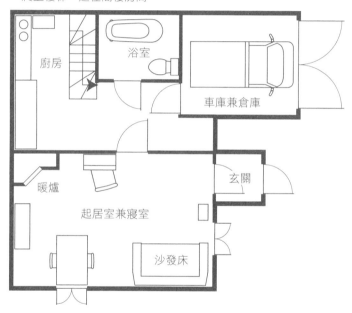

廚房

浴室

車庫兼倉庫

暖爐

玄關

起居室兼寢室

沙發床

👤 **某位居民的嘀咕**

「只要洗衣服時不要發生事件就行。」她一邊目送著出門進行油漆粉刷工作的丈夫，一邊這樣想。

原作：薇達（Ouida）（動畫在富士電視台播出）

《龍龍與忠狗（法蘭德斯之犬）》

『フランダースの犬』

🏠 傑漢・達斯邸

No.**17**

■ 所在地：比利時王國法蘭德斯地區

■ 居民：祖父・傑漢・達斯／孫子・尼洛（龍龍）・達斯／狗・帕托拉休

（阿忠，法蘭德斯畜牧犬）

■ 結構・工法：木造

■ 規模：地上1層樓

解說

帕托拉休來到了和藹的爺爺與擅長畫畫的尼洛所住的家。帕托拉休躺臥在燃燒著紅色火焰的暖爐前，爺孫倆一邊看著他，一邊吃著粗茶淡飯。他們早上起床後，首先要用井水來洗牛奶罐，然後把牛奶集中起來，送到安特衛普。後來，爺爺去世後，尼洛只能望著那張床。沒想到，最後的結局竟是如此……。尼洛的床鋪位置並不明顯。由於從井那邊往房屋看時，似乎沒有看到凹凸的部分，所以我在畫配置圖時，認為只有床的部分是朝外突出的。

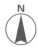

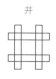

某位居民的嘀咕

「帕托拉休，雖然我不會讀書寫字，但我很會畫畫喔！」

橫山光輝／講談社（動畫在朝日電視台播出）

《魔法使莎莉》

『魔法使いサリー』

🏠 夢野邸　　No.**18**

■ 居民：本人・夢野莎莉、傭人・卡保

（乍看之下會以為是弟弟，其實並不是）

■ 結構・工法：2×4工法

■ 規模：地上2層樓

解說

在畫房屋格局圖時，幾乎只能透過外觀來想像。這就是以前的動畫。家中的房間格局與家具的擺放位置每次都不同。說起來，就連外觀也是那樣，遠看時與近看時，大門的設計完全不同。更加令人驚訝的是，良子和小紫來家裡喝茶時的畫面。畫面中出現了，當時的日本住宅中很少見的客廳樓梯與島型廚房。家具則是古董風格。進入家裡不用脫鞋。以當時來說，就是異人館（幕末・明治時期的西式住宅）。這棟住宅非常時髦，宛如城堡似的。

N

2樓平面圖

煙囪
莎莉的房間
室內挑高
卡保的房間
室內挑高

1樓平面圖

暖爐
會客室
浴室
飯廳兼廚房
玄關

某位居民的嘀咕

「Mahariku Maharita（註：咒語）……獨處時果然還是不要使用魔法吧！」午後時光，她自己用手沖泡了好喝的大吉嶺茶。

富士電視台／1988年～1991年

《果然還是喜歡貓》

『やっぱり猫が好き』

🏠 恩田邸　　　　　　　　　　　特別篇 **03**

■ 居民：長女・恩田萱乃／次女・恩田玲子（雖然不住這裡，但會逗留

很久）／三女・恩田喜美惠

■ 結構・工法：鋼筋混凝土結構

■ 規模：不清楚（幕張與涉谷的大樓，房間或許位在頂層）

解說

長女和三女以及貓住在位於千葉縣浦安市的1LDK大樓。次女造訪的次數多到會讓人覺得她也住在一起。故事描述的是，三姊妹在日常生活中不斷引發的騷動。或許是覺得房間狹窄吧，她們在1989年搬到了千葉縣幕張的雙層樓公寓（每戶佔有上下兩層樓），該公寓設有陽台。1990年，正當泡沫經濟持續進展時，她們這次搬到了位於涉谷的大樓，房間格局推測應為4LDK！畢竟只要曾經住過大房子，就很難回去住小房子了。即使是中古屋，價格動輒就會破「億」。不久之後，泡沫經濟就要崩潰囉！沒問題吧？恩田三姊妹！

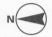

浦安的大樓

👤 **長女・萱乃的嘀咕**

身為恩田家第十代當家，挑選結婚對象的條件是對方願意入贅。要是受限於入贅這個條件，就會錯過適婚期喔！

N

幕張的雙層樓公寓

浴室

管線區

玄關

自來水總開關

LDK

電視

往2樓

陽台

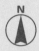 次女・玲子的嘀咕

雖然狹小，但我覺得浦安比幕張這裡來得好耶！浦安離我家比較近，可以待久一點。我也搬到附近吧！啊，乾脆一起住好了。

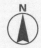

小陽台

管線區

LDK

電視

玄關

往2樓

陽台

三女‧喜美惠的嘀咕

東京23區果然很棒呀！下定決心搬來這裡是對的吧？以這種房間格局來說，就算結婚生子，也住得下喔！剩下的問題就是，要怎麼和兩位姊姊溝通了。

結城正美／小學館

《究極超人R》

『究極超人あ～る』

🏠 西園寺旅行社長
野縣伊那市分店　No.**19**

■ 所在地：長野縣伊那市荒井34××

■ 居民：西園寺旅行社伊那市分店職員

■ 結構‧工法：鋼筋混凝土結構

■ 規模：地上2層樓

解說

春風高中光畫社（攝影社）的社員與OB（已畢業的社員）參加了由西園寺旅行社所企劃的集印章競賽，競賽範圍為東京車站～伊那市車站（長野縣）。以這條飯田線為中心的區域是許多漫畫與動畫作品的舞台，所以此處成為了聖地巡禮的先驅地。在最後一幕中，主角田中一郎（R‧28號）等人騎著自行車從田切車站出發，邁向終點，最後衝進位於伊那市車站前的這間西園寺旅行社。漫畫中的這個事件後來成為了真實的活動。每年都會有許多《究極超人R》的粉絲聚集在田切車站前。在炎熱的夏季中，大家帶著輕鬆的心情，騎著自行車前往伊那市車站，充分地享受這一天。

1樓平面圖

2樓平面圖

 某位職員的嘀咕

明明以那麼快的速度衝進來，幸好客人沒有受傷。不過，誰要幫我把壞掉的大
門修好呢？

青木雄二／講談社

《浪花金融道》

『ナニワ金融道』

 帝國金融股份有限公司　No.20

■ 所在地：大阪府

■ 居民：社長‧金畑金三、職員‧灰原達之、元木清等數人

■ 結構‧工法：鋼筋混凝土結構

解說

這個時代的帝國金融仍使用租來的辦公室。後來，他們透過台面下的法律手段，才獲得自己公司的大樓。雖然空間的深度不一致，有長有短，但桌子等物則配置得相當整齊。我覺得社長前方的位置原本應該是身為第二把交椅的高山的座位，大概是因為社長很看好灰原和桑田，或是想要監視他們，所以才這樣安排。用來接待上門借錢者的接待空間很狹小，令人感到很在意。難道不能再稍微想個辦法嗎？或許他們還是不把客人當客人看待。辦公阿姨的桌子距離茶水間挺遠的，這一點也有點令人在意。

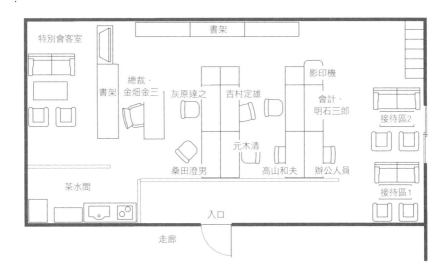

特別會客室

書架

書架

總裁‧
金畑金三

灰原達之

吉村定雄

影印機

會計‧
明石三郎

接待區2

元木清

桑田澄男

高山和夫

辦公人員

接待區1

茶水間

入口

走廊

某位職員的嘀咕

「此事應該有很大的問題吧！宛如那種會讓人說出『你自己一個人做做看吧！』
這種話的融資案例。」他一邊說一邊看著廁所鏡中那個眼神已經改變的自己。

高橋留美子／小學館

《相聚一刻》

『めぞん一刻』

一刻館（音無響子繼承的房產）　No.21

■ 所在地：東京都時計坂市時計坂町一丁目

■ 居民：管理員・音無響子／惣一郎（狗）／1號室・一之瀨先生、一之瀨
花枝、一之瀨賢太郎／2號室・二階堂望／3號室・三越善三郎／4號室・
四谷菊千代（疑似假名）／5號室・五代裕作／6號室・六本木朱美

■ 結構・工法：木造公寓住宅

■ 規模：地上2層樓

解說

這是一棟位於時計坂町的公寓住宅，房屋上裝有一個古老的時鐘。一位與老舊公寓不相稱的美麗管理員出現在此處。故事描寫的是，那位管理員小姐・音無響子與房客五代裕作之間的愛情故事。在漫畫中，外觀與各房間的格局都有很確實的描寫，不過由於描寫得過於確實，所以如果以房間格局為優先，外觀就無法成立，若是以外觀為優先的話，房間格局就無法成立，令人感到左右為難。雖然一般來說，壁櫥不會出現在牆壁正中央，但我還是試著設置了壁櫥。在各房間內，壁櫥左右兩側的空間會是什麼用途呢？

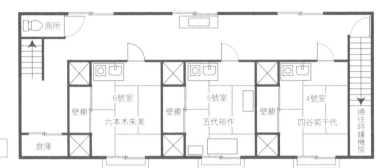

2樓平面圖

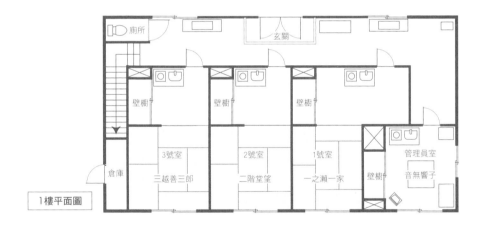

1樓平面圖

■ 某位職員的嘀咕

「是不是差不多要改建了啊？」妻子悲傷地問道，他一邊望著一之瀨先生的清洗衣物，一邊安慰她說：「還不用，只要整修就行了喔！」

安達充／小學館

《陽光普照（陽光伙伴）》

『陽あたり良好!』

 水澤千草邸（出租公寓「向陽」）　No.**22**

■ 居民：房東・水澤千草／外甥女・岸本霞／

1號室・相戶誠／2號室・有山高志／

3號室・高杉勇作／4號室・美樹本伸

■ 結構・工法：木造

■ 規模：地上2層樓（可用於出租公寓之外的用途）

解說

　為了那些因為某些因素而離開父母身邊的明條高中學生，水澤千草經營了這間公寓「向陽」。她之所以開始經營公寓的理由是，丈夫比她早一步離開人世後，她覺得房間沒人使用很可惜。我透過從玄關所看到的透視圖來推測建築物的大小後，再分配房間位置。雖然各個房間的模樣都相當清楚，但問題在於要如何配置房間的位置。玄關很寬敞。雖然樓梯的位置變來變去，外簷廊有時會變成寬簷廊，讓人覺得屋內格局缺乏一致性，但憑著希望、理想、想像，我還是完成了這幅房屋格局圖。如果是這種公寓的話，我會想要住住看，包含伙食費在內，房租會是多少呢？

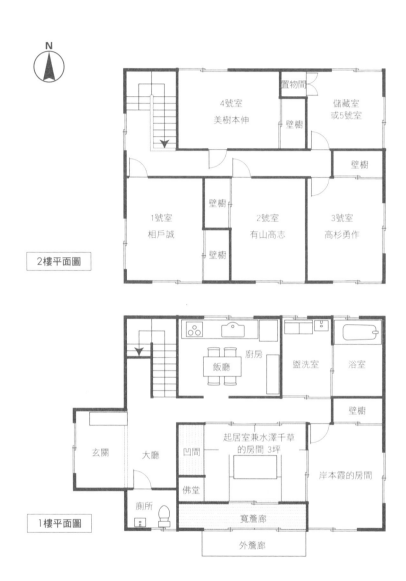

N

2樓平面圖

置物間

4號室
美樹本伸

壁櫥

儲藏室
或5號室

壁櫥

壁櫥

1號室
相戶誠

壁櫥

2號室
有山高志

3號室
高杉勇作

1樓平面圖

廚房
飯廳

盥洗室

浴室

壁櫥

玄關

大廳

凹間

佛堂

起居室兼水澤千草
的房間 3坪

岸本霞的房間

廁所

寬簷廊

外簷廊

👤 某位居民的嘀咕

「不管怎麼說，我們都住在同一個屋簷下，所以肯定沒問題的。」他試著自言
自語。夏天的陽光照進房間內，令人感到很討厭。

結城正美／小學館

《機動警察》

『機動警察パトレイバー』

🏠 警視廳警備部特科車輛二課　No.23

■ 所在地：13號海埔新生地

■ 居民：第一小隊・第二小隊的隊員

■ 結構・工法：重鋼骨結構

■ 規模：地上2層樓（屋頂小屋）

解說

外觀是左右對稱的建築物。我首先試著透過窗戶的大小來推測建築物的規模。東西向的長度超過36ｍ，南北長度也在16ｍ以上。這是一棟位於13號海埔新生地的大型建築。可能是動力室或發電室的附屬建築位於1樓北側。由於人型機器人英格蘭姆（INGRAM）的動力是電力，所以就算有這種設施也不奇怪。隊長室由第一小隊・南雲隊長與第二小隊・後藤隊長共用，而且隔壁就是更衣室。這間更衣室是身為女性的南雲隊長專用。此建築原本是一間大工廠，後來透過輕鋼骨結構來區隔各空間，改建成現在的格局。老爹（榊清太郎）那間位於2樓的電腦室令人很感興趣。天氣好的時候，可以在屋頂練習柔道。

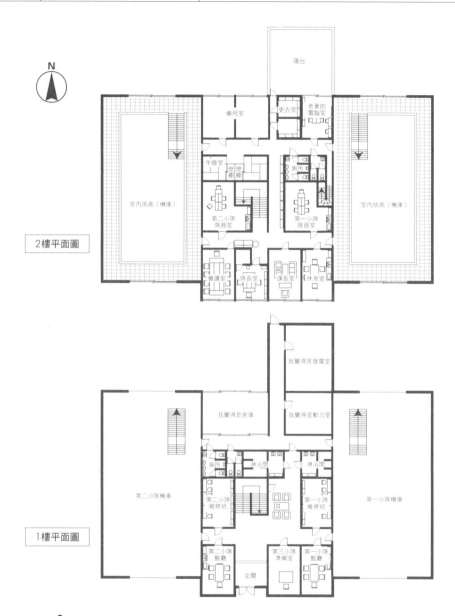

某位隊員的嘀咕

「啊！只有後藤隊長會做這種事！」在英格蘭姆（INGRAM）的駕駛艙內聞到煙味後，他開始跑向隊長室。

日本電視台／1972年～1986年

《向太陽怒吼》

『太陽にほえろ!』

七曲署搜查一組　特別篇 04

■ 所在地：東京都新宿區下落合

■ 居民：數名刑警

■ 結構・工法：外樑式鋼骨鋼筋混凝土結構

解說

據說，七曲署廳舍的外觀是採用改建前的海上自衛隊東京音樂隊廳舍。我試著透過該照片來推測柱子與窗戶的位置。房間比想像中來得小。劇中大致上只會從單一方向來進行拍攝。偵訊室內有魔術鏡（只能從其中一邊看到對面的情況），我會透過「讓目擊者指認嫌疑犯」、「藤堂組長（BOSS）用無線電下達指示時的背影」等畫面來繪製房屋格局圖。

BOSS的桌子前方會有什麼東西呢？雖然已經確認有置物櫃了，但這個空間內應該還有某樣東西。請別說「有攝影機」這種不識趣的話。位於瓦斯爐台座旁的門是通往搜查二組嗎？

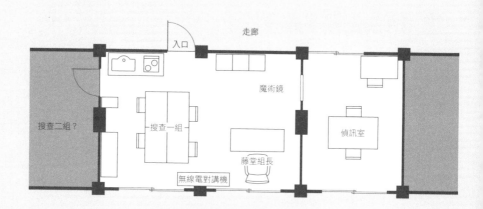

走廊

入口

魔術鏡

偵訊室

搜查二組？

搜查一組

藤堂組長

無線電對講機

 某位刑警的嘀咕

雖然假裝冷靜，試著說「別亂來喔！」，但還是使勁地握住了無線電對講機。

原作：梶原一騎／作畫：辻直樹／講談社（動畫於1969年～1971年，在讀賣電視台・日本電視台播出）

《虎面人》
『タイガーマスク』

🏠 小孩之家（孤兒院）　No.**24**

■ 所在地：東京都

■ 居民：哥哥・若月先生（院長）／妹妹・若月瑠璃子／孩子們／前院生・伊達直人

■ 結構・工法：木造

■ 規模：地上1層樓

解說

虎面人伊達直人從小在這座設施中長大。我認為當時是戰後不久的1945年左右，由於此設施的格局很特殊，所以也能改成其他用途。各個房間的大小當然不用說，腰壁與門的設計也相當豪華。完全沒有收納空間也是其特徵。再加上，建築物前方的道路推測約為16m寬。雖然道路沒有鋪上柏油，但這裡很適合用來當作物流中心。我試著找尋類似的建築物，於是便找到了舊札幌陸軍糧草分廠，此設施是用來保管、供應北海道陸軍的糧食。政府也許是以某種形式將設施轉售給民間。

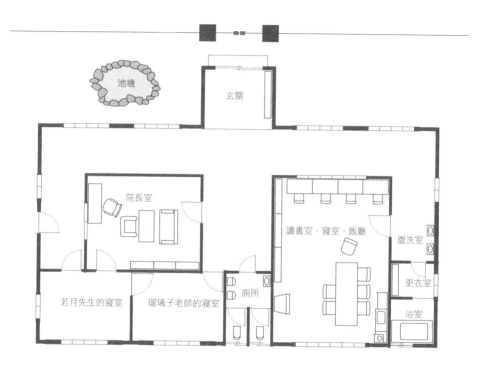

■ 某位居民的嘀咕

原本就只是在沒有廚房的建築內裝上小流理台。如果有稍微好一點的設備，我就能展現廚藝的說。

井上雄彥／集英社

《灌籃高手》

『スラムダンク』

🏠 赤木邸　No.25

■ 所在地：神奈川縣

■ 居民：父親‧老爹／母親‧媽媽　＊稱呼為作者推測

　長子‧赤木剛憲／長女‧赤木晴子

■ 結構‧工法：2×4工法

■ 規模：地上2層樓

解說

雖然櫻木會去赤木家唸書，但也不必在起居室唸吧！不過，拜此所賜，我得知了赤木家的房間配置。飯桌的椅子位置有時是東西向，有時則是南北向。從外面看，會發現廚房東側有一塊突出部分。雖然我覺得此處肯定有某種東西，但卻找不到。該處只能當成廚房。1樓的西側空間是和室，沒錯，肯定是相連的和室。雖然南側中央這個位置很適合用來當作剛憲的房間，不過依照建築物的東西向長度與樓梯位置，該處不會成為房間，所以我試著將該處畫成2樓的大廳。

2樓平面圖

1樓平面圖

某位居民的嘀咕

「在全國大賽中見面吧！」他想起了與御子柴握手的事，並重新綁緊 CONVERSE球鞋的鞋帶。

羽海野千花／白泉社

《3月的獅子》

『3月のライオン』

🏠 川本邸　　　No.26

- ■ 所在地：東京都中央區三月町
- ■ 居民：長女‧川本明里／次女‧川本日向／三女‧川本桃
- ■ 結構‧工法：木造
- ■ 規模：地上2層樓

解說

依照我的推測，此處原本的格局應該是「沒有浴室，只有一個房間加廚房」，後來大概是因為某種契機而增建成帶有浴室的2層樓建築吧！樓梯陡到讓人覺得是在勉強配合房間位置。由於我也把明里和小桃位於2樓的房間畫成二又四分之一坪大，所以房間會往外突出。因為建地的因素，浴室只能蓋在庭院。另外，雖然透過平面圖無法得知，但在原作中，有兩根從1樓通往2樓的神祕管線。「這是什麼？」我試著詢問認識的水電工，接著對方立刻回答：「那是以前很流行的太陽能熱水器的管線喔！由於屋頂上沒有裝設太陽能集熱器，所以大概是因為設備壞掉後就拆掉了吧？」

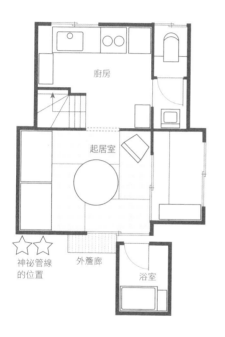

廚房

起居室

神祕管線
的位置

外簷廊

浴室

1樓平面圖

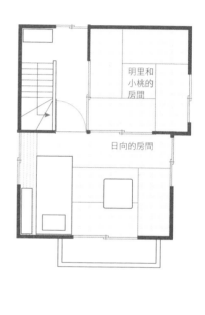

明里和
小桃的
房間

日向的房間

2樓平面圖

某位居民的嘀咕

「隨時都歡迎。」雖然對方這樣說，但這句話是真的嗎……？我希望是真的。
我由衷地感到高興。

小玉由起／小學館（動畫在2012年~2013年於富士電視台播出）

《坂道上的阿波羅》

『坂道のアポロン』

迎記唱片行 ＋地下音樂室 ＋迎邸＋川渕邸　No.27

■ 所在地：長崎縣佐世保市

■ 居民：[迎家]父親・迎勉／長女・迎律子

　[川渕家]祖母／父親／母親／長子・川渕千太郎

　長女・川渕幸子／次子・川渕康太／三男・川渕太一／次女・川渕千惠

■ 結構・工法：地下為鋼筋混凝土結構，地上為木造

■ 規模：地下1層、地上2層

解說

這部漫畫被製作成動畫後，就突然活了起來。這是因為，可以聽到被當成故事背景的爵士樂。在美軍軍人所聚集的酒吧內，由迎記唱片行老闆所帶領的四重奏樂團才剛開始演奏，一名醉醺醺的白人老翁就大喊：「混雜了噪音的黑人爵士樂真讓人受不了！給我演奏白人爵士樂！」在那個時代，白人社會與黑人社會之間仍有很深的宿怨。美國當時正好也參與了1965年的越南戰爭。透過「都來到日本了，才不想特意去聽什麼黑人音樂！」這種表達方式，真實地反應了當時的社會情況。如果不精通爵士樂的話，是寫不出這種劇本的。這部作品讓我再三地感到佩服。

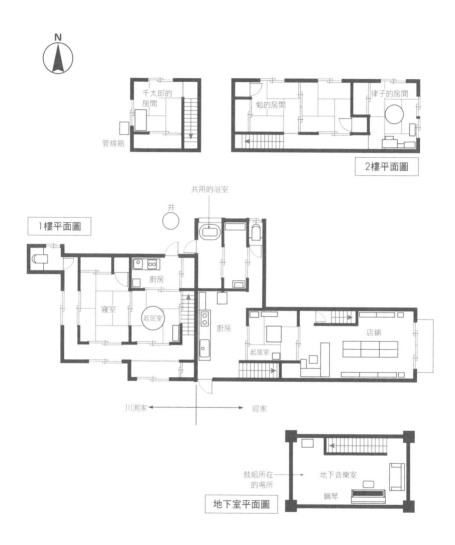

某位居民的嘀咕

位於迎記唱片行地下音樂室的鋼琴，是怎麼搬進去的呢？

藤子·F·不二雄／小學館（動畫在朝日電視台播出）

《哆啦A夢（新版）》

『ドラえもん（新）』

🏠 野比大助邸 No.28

■ 所在地：東京都練馬區月見台

■ 居民：父親·野比大助／母親·野比玉子／長子·野比大雄

（野比伸太）／機器人·哆啦A夢（個體編號MS-903）

■ 結構·工法：木造

■ 規模：地上兩層樓

解說

在最近的《哆啦A夢》中，大雄家的格局改變了！聽到這個消息後，我立刻展開調查。出現很大差異的部分為，1樓的雙親寢室，以及2樓從2個房間變成1個房間。是重新整修過嗎？不過，透過整修來減少房間數量，這樣做沒有意義吧！啊，房屋的方向根本就不一樣。如果房間配置跟之前一樣的話，大雄房間的南側是沒有窗戶的。也就是說，他們搬家了，這樣想應該是最合理的。不過，他們為何要搬家呢？爸爸發生了什麼事嗎？還是說之前的家變得無法住人了呢？不管怎樣，那都是大人的事。

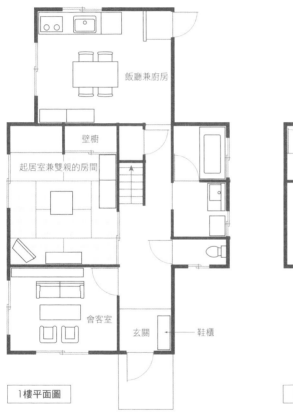

1樓平面圖

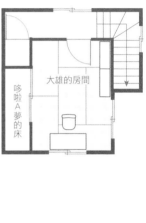

2樓平面圖

📷 **某位居民的嘀咕**

就算房子變了，我的床還是在壁櫥內。不過，由於床移到了受到陽光西曬的位置，所以夏天晚上很難入睡呢！

朝日電視台／2012年～2014年

《派遣女醫X》

『ドクターX～外科医・大門未知子～』

🏠 神原名醫介紹所

特別篇 05

■ 所在地：東京都江東區

■ 居民：所長・神原晶／外科醫師・大門未知子／麻醉科醫師・城之內博美／其他

■ 結構・工法：木造的仿西式建築

■ 規模：地上2層樓

解說

身為派遣外科醫師的大門未知子會不顧風險地讓困難的手術完成。在她所隸屬的神原名醫介紹所內，有一座裝有大鏡子的洗髮台、燙髮設備，還有一個二又四分之一坪大的日式和室客廳。透過這些保留下來的設備，可以推測出此處原本是一家美容院。雖然沒有浴室，不過到有富士山壁畫的澡堂洗澡應該也是一種樂趣吧！話說回來，根據日本人材派遣協會的規定，介紹所基本上不能派遣醫師到醫院等處進行醫療業務。這項規定有某種漏洞嗎？

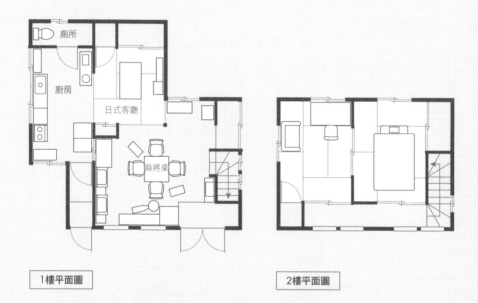

1樓平面圖

2樓平面圖

廁所

廚房

日式客廳

麻將桌

👤 **某位居民的嘀咕**

「晶先生！我胡了！只有立直而已！」、「未知子，不要胡那麼小的牌啊！」
在平穩的今晚，大家一邊打牌，一邊單手拿起罐裝啤酒。

《今日的料理新手》

『きょうの料理ビギナーズ』

🏠 高木八江邸 　　　　特別篇 06

■ 所在地：東京都中野區江古田

■ 居民：高木八江／三色貓‧普奇

■ 結構‧工法：木造

■ 規模：地上2層樓

解說

高木八江老奶奶成為了老師，將有助於簡單製作料理的訣竅教給料理新手。八江女士生長於滋賀縣近江八幡市。她在大阪的大型電機公司工作時，認識了她丈夫。後來她調到東京，並生了兩個孩子。丈夫去世後，現在家裡只有她一個人住。起居室的形狀有點特別，大小為四又二分之一坪，裡面包含了壁櫥和佛堂。特色為，最近不太常見的三片式清掃窗。廚房的桌子被當成調理台來使用。那麼，在位於2樓的2個房間當中，哪間是八江女士的房間呢？由於接近廁所，又有壁櫥，所以大概是東側的房間吧！

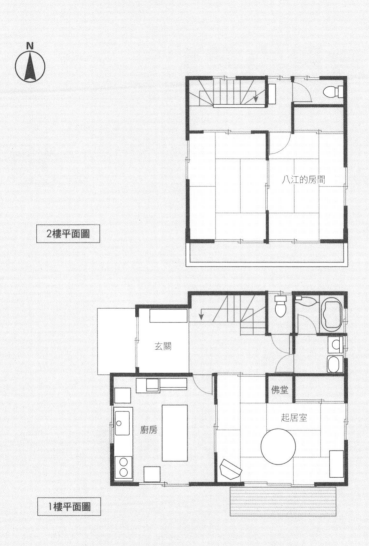

N

2樓平面圖

八江的房間

1樓平面圖

玄關

廚房

佛堂

起居室

某位居民的嘀咕

雖然廚房的高度相當低……。可是廚房又沒有裝抽油煙機，要不要下定決心重新整修呢？

高橋留美子／小學館

《福星小子》

『うる星やつら』

🏠 諸星邸　　No.29

■ 所在地：東京都練馬區友引町

■ 居民：父親・老爸／母親・老媽／長子・諸星當

　　未婚妻・拉姆／未婚妻的表弟・小天

■ 結構・工法：木造

■ 規模：地上2層樓

解說

這部作品描寫的是，地球人高中生諸星當與外星鬼族拉姆之間的笑鬧喜劇。這部漫畫與許多作品一樣，能在空中飛翔的角色會從2樓窗戶飛進室內。那麼，說到「房間的格局如何？」的話，簡直就是典型的「留美子世界」！《相聚一刻》也是這樣，在某些部分，房屋外觀與房間格局並沒有完全一致。首先是樓梯下方的窗戶。阿當就是被從這裡拋出去的。另外，從室外看向2樓阿當房間內的壁櫥的話，則會看到窗戶。雖然廁所大概是在此處，但走廊沒有發揮作用。這棟舒適的住宅出乎意料地小。

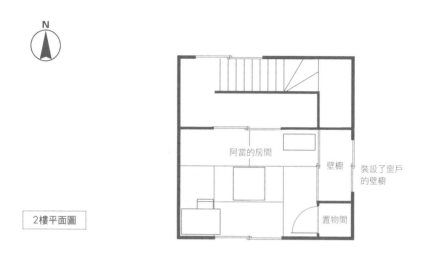

2樓平面圖

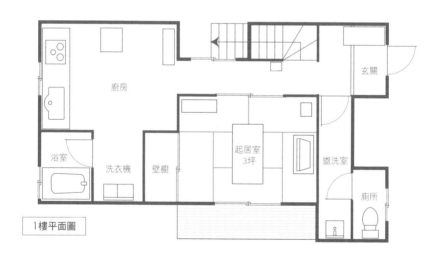

1樓平面圖

某位居民的嘀咕

「最近，世界上的空間出現了扭曲。」他一說完，就被阿當吐槽：「那是你造成的。」

櫻桃子／集英社（動畫在富士電視台播出）

《櫻桃小丸子》
『ちびまる子ちゃん』

🏠 櫻友藏邸　No.30

■ 所在地：靜岡縣清水市（現靜岡市清水區）

■ 居民：爺爺・櫻友藏／奶奶・櫻小竹／父親・櫻廣志／母親・櫻菫／

　長女・櫻咲子／次女・櫻桃子

■ 結構・工法：木造

■ 規模：地上1層樓

解說

請大家看一下動畫中的房屋外觀。這種外觀實在無法用來當成作畫時的參考。我只採用了從外觀上所看到的那間有小屋頂的浴室部分。我無法確認廣志和阿菫的房間位置，我是依照聲音傳過來的方向來分配房間的。不管怎樣，這都是很牽強的藉口。起居室的日式拉門總是一直開著，起居室對面則是廚房。在這種房間格局中，回到家後，肯定會經過某個房間，只要該房間有人在，就能好好地見個面，打聲招呼。在小家庭化的趨勢中，大家會共同使用大部分的房間。兩代同堂的家庭在這間小屋子內開心地生活。

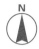

某位居民的嘀咕

「爺爺是站在小丸子這一邊的對吧？」當小丸子這樣說時，要特別留意。這裡有一個 容易上當受騙的 糊塗老爺爺（友藏‧心之俳句）

北条司／集英社

《貓眼》

『キャッツ・アイ』

🏠 來生邸　　No.31

■ 所在地：東京都犬鳴市　※推測

■ 居民：長女・來生淚／次女・來生瞳／三女・來生愛／寄宿者・內海俊夫

　（自家公寓遭到縱火而燒毀後）

■ 結構・工法：2×4工法，住宅兼店鋪

■ 規模：地上3層樓

解說

這是三姊妹所經營的咖啡店。店內生意很好，總是客滿。大概是地理位置相當好吧！犬鳴署的刑警會大聲地談論關於搜查的事情，個資根本沒受到保護嘛！這裡是女子竊盜集團「貓眼」的根據地。這間房子真大啊！她們是用什麼方法來籌措資金的呢？是把偷來的寶石等物變賣成現金嗎？話說回來，這間大概不具備法人資格的咖啡店，可採用藍色申報書。這棟住宅蓋好的那天，稅務署也不會坐視不理。

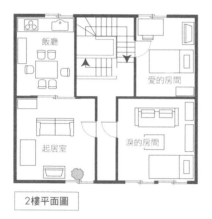

2樓平面圖

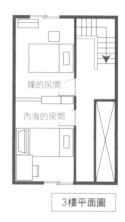

3樓平面圖

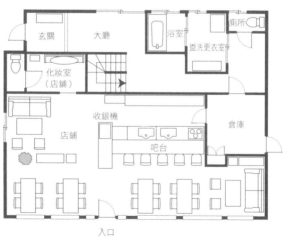

1樓平面圖

入口

某位居民的嘀咕

「我也想趕快跟這種不法工作說再見啊！瞳和愛都還算好，但我已經快要穿不下緊身衣了。」

春木悅巳／雙葉社（動畫在每日放送頻道播出）

《小麻煩千惠》

『じゃリン子チエ』

🏠 竹本哲邸　No.**32**

■ 所在地：大阪府西成區萩之茶屋

■ 居民：父親・竹本哲／母親・竹本芳江／長女・竹本千惠／貓・小鐵

■ 結構・工法：木造長屋，店鋪兼住宅

■ 規模：地上1層樓

解說

主角是一位經營內臟燒烤店「小千惠」的小學5年級生。她和父母三人一起生活。母親芳江個性溫和穩重且具備謀生能力，父親阿哲自從店鋪被千惠搶走後，實際上處於失業狀態。千惠的書桌位於二又四分之一坪大的房間內。不過，有點奇怪喔！壁櫥旁邊的內凹部分是什麼呢？依照這樣的大小，店內可以坐得下的客人數量，應該會比規定的人數還要多吧？千惠的奶奶竹本菊負責店內的採購工作，這間擁有活潑的招牌女店員的內臟燒烤店，今天也是生意興隆。

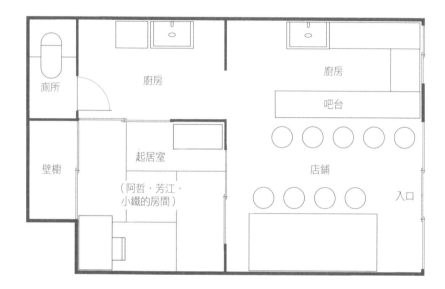

某位居民的嘀咕

「我是全日本最不幸的少女。」這是千惠的口頭禪。自從千惠得知小魦（註：千惠的同學）所經歷的遭遇後，她就不再那樣想了。

赤塚不二夫／講談社

《天才妙老爹（天才傻少爺）》

『天才バカボン』

🏠 天才邸　　　　　　No.33

■所在地：東京都新宿區

※傻瓜田大學的學生只要走路就能去早稻田大學玩，所以兩校距離很近。

♪鄰近首都西北的早稻田（註：傻瓜田大學校歌的歌詞）

■居民：父親‧傻少爺的爸爸／母親‧傻少爺的媽媽／長子‧傻少爺／

　次子‧阿一

■結構‧工法：木造

■規模：地上2層樓

解說

經過確認，這棟建築有2種外觀。外觀1：不管怎麼看，1樓都只有1個房間。外觀2：1樓有2個房間。

要是1樓只有1個房間的話，就沒有地方設置浴室和廁所了，所以我採用了「1樓有2個房間」的方案。另外，只要爬上2樓，頭就會撞到天花板……。開始繪製房屋格局圖後過了一年，我發現了「鰻魚狗從廚房後門跑出去」的畫面。只要得知廚房的位置，一切就在掌握之中。看了完成後的格局圖，我試著這樣嘀咕：「不過，這樣就行了嗎？」

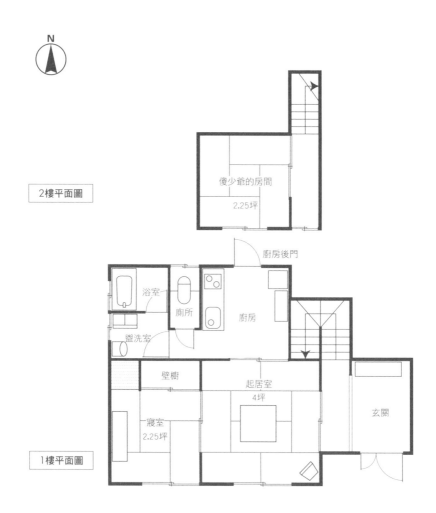

N

2樓平面圖

傻少爺的房間

2.25坪

廚房後門

浴室

廁所

廚房

盥洗室

壁櫥

起居室

4坪

寢室

2.25坪

玄關

1樓平面圖

👤 **某位居民的嘀咕**

「爸爸和傻少爺哥哥好歹也給我穿上普通的衣服嘛！」中午過後，他試著想像西裝打扮的父親與身穿牛仔褲的哥哥。

鳥山明／集英社

《怪博士與機器娃娃》

『Dr.スランプ』

🏠 則卷千兵衛邸　　No.34

■ 所在地：源五郎島企鵝村

■ 居民：博士‧則卷千兵衛／機器人‧則卷阿拉蕾／原始人‧則卷卡斯拉

■ 結構‧工法：2×4工法，研究所兼住宅

■ 規模：地上2層樓

解說

這是阿拉蕾的家。雖然在第一集中，外觀給人的印象是一棟大型住宅，但之後就跟漫畫角色一樣，逐漸變成2頭身風格的建築物。不過，這種住宅的房屋格局比較好畫。玄關有三個，這一點也令人感到相當可愛。對了對了，屋頂有兩根煙囪。是連接研究室的排氣櫃嗎？基於建築物內管線的考量，把該處設計為天窗，會讓管線變得較為順暢。

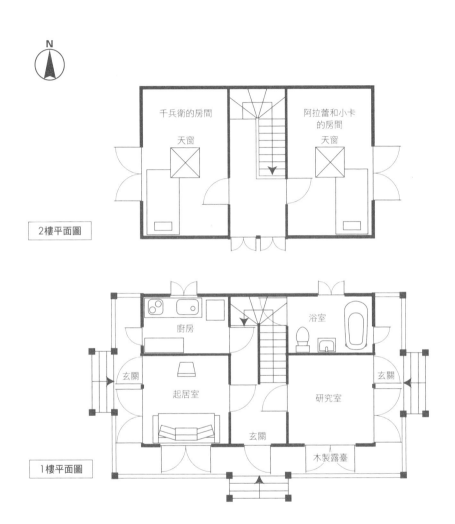

某位居民的嘀咕

「咻咻！」阿拉蕾跑步離去。「酷皮波 酷路路皮波波。」小卡追上去。企鵝村的早晨被兩人的聲音喚醒了喔！

原作：本間洋平／電影上映時間：1983年／電影發行公司：ATG

《家族遊戲》

『家族ゲーム』

🏠 沼田孝助邸

特別篇 **07**

- ■ 所在地：東京都中央區月島
- ■ 居民：父親‧沼田孝助／母親‧沼田千賀子
- 長子‧沼田慎一／次子‧沼田茂之／家庭教師‧吉本勝
- ■ 結構‧工法：鋼骨鋼筋混凝土結構

解說

父親在浴室內喝豆漿。母親被孩子們擺弄，陷入混亂。長子就讀明星高中。次子在班上的成績是倒數第九名。就讀三流大學七年級的家庭教師來到這個總覺得即將崩壞的家庭中。眾人在餐桌旁橫向地坐成一列。孩子們的房間是由一個房間改裝成兩間。在這棟絕對不算大的住宅中，雖然大家各自躲進自己的小空間中，但該空間對於每個家庭成員來說，都有很強烈的存在感。

在喝豆漿的父親

浴室 盥洗室 廁所 玄關 千賀子 廚房

茂之＆吉本勝 慎一 彈珠雲霄飛車 陽台

吉本勝 孝助 茂之・慎一 餐桌 孝助和千賀子的房間3坪 壁櫥 壁櫥

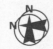 **某位居民的嘀咕**

「好久沒去那裡了，要去嗎？」邀約的場所是車子內。因為在家裡，不管再怎麼小聲說話，還是會被聽得一清二楚。每當有煩惱時，他就會來這裡。

荒川弘／小學館（動畫於2013～2014年在富士電視台播出）

《銀之匙 Silver Spoon》

『銀の匙 Silver Spoon』

🏠 御影牧場內的御影邸　No.35

■ 所在地：北海道（距離最近的伊藤洋華堂約100公里）

■ 居民：曾祖母・御影志乃／爺爺・御影大作／奶奶・御影沙都

　父親・御影豪志／母親・御影政子／長女・御影亞紀

　工讀生・八軒勇吾／狗・小淳

■ 結構・工法：2×4工法

■ 規模：地上2層樓（有閣樓）

解說

八軒原本也許能夠就讀知名高中。為了離開父母身邊，他選擇就讀有附設宿舍的農業高中。就讀這所高中的學生以農家子弟為主，他們大多是以經營農業・酪農業為目標，也有人夢想成為獸醫。沒有夢想的八軒儘管感到焦躁，但還是吃了在實習課程中養大的豬，並到同學家開的牧場打工，而且還肢解了一頭鹿。他一邊親眼目睹了農業・酪農業的嚴苛情況，一邊逐漸地成長。這部作品充滿了深奧的魅力，享用動物的生命，所代表的是，實際去體會生命的構造，以及生存的意義。

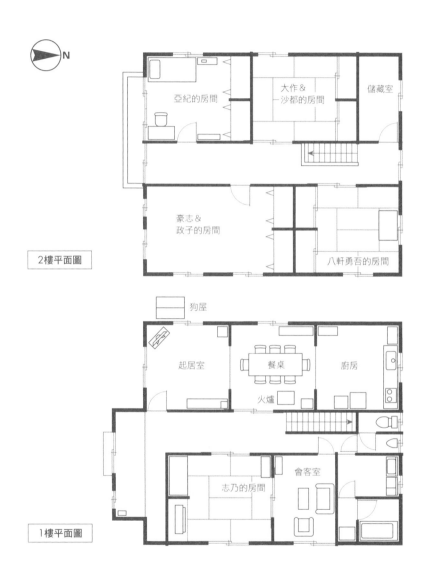

2樓平面圖

N

亞紀的房間

大作&
沙都的房間

儲藏室

豪志&
政子的房間

八軒勇吾的房間

1樓平面圖

狗屋

起居室

餐桌

廚房

火爐

志乃的房間

會客室

某位居民的嘀咕

「話說回來，八軒君你是長子嗎？」、「不是，我有一個哥哥。」一得知八軒
是次子後，曾祖母、奶奶、母親的眼神都為之一亮！

Kakifly／芳文社（動畫於2009～2010年在TBS電視台播出）

《K-ON！輕音部》

『けいおん!』

🏠 平澤邸　　　　　　　　　　No.**36**

■ 所在地：不明

■ 居民：父親／母親／長女‧平澤唯／次女‧平澤憂

■ 結構‧工法：輕鋼骨結構

■ 規模：地上3層樓＋屋頂小屋

解說

這棟3層樓住宅正適合蓋在都市中的狹小土地上。1樓部分是能夠停兩輛車的寬敞車庫與令人嚮往的書房。2樓部分是LDK與寬敞的陽台。沒有勉強在該處設置房間，而是當成陽台來使用，藉此就能讓廚房變得明亮，客廳也不會被附近鄰居看見，可以說是很高明的設計。不過，家具的擺放位置有點令人在意。把餐桌組和沙發組反過來擺，動線應該會比較好吧？啊，如果將陽台打造成空中庭園的話，就能一邊舒服地坐在沙發上，一邊欣賞景色，所以這樣擺比較理想嗎⋯⋯？在3樓的浴室內欣賞夜景與星空，似乎也是很享受的事。

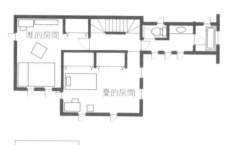

3樓平面圖

4樓平面圖

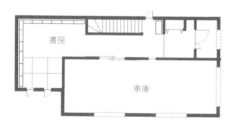

1樓平面圖

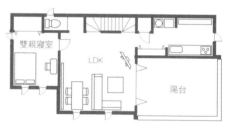

2樓平面圖

某位居民的嘀咕

父母依舊在國外。晚餐只有兩個人吃。小唯說：「今天的晚餐讓我試著做做看吧？」小憂回答：「千萬別那樣做！」

落合小夜里／集英社（動畫於2013年在東京電視台等頻道播出）

《銀狐》
『ぎんぎつね』

冴木稻荷神社辦公室
兼冴木邸

No.37

■ 所在地：神東市（位於關東地區的小型城下町）

■ 居民：父親・冴木達夫（宮司）／長女・冴木真琴

　寄宿者・神尾悟／神使・銀太郎／神使・春

　※譯註：宮司是一般神社的最高負責人。

■ 結構・工法：木造

■ 規模：地上2層樓

解說

身為冴木稻荷神社第十五代繼承人的真琴，能夠看見侍奉這座神社的神明使者，也就是神使・銀太郎。後來神尾悟來到此處，並帶來同樣身為神使的小春。那麼，暫且先不算神使，我們來看一下這棟住了三個人的房屋的格局。透過飯廳兼廚房與走廊來巧妙地區隔空間，讓人從神社辦公室前往神社前殿時，不必經過居住區。真琴妹妹的房間似乎有整修過，地板很有女孩子的風格。悟君的房間位於1樓，對面是宮司的寢室，中間隔著走廊。大概是因為，由於女兒已經到了這個年紀，所以站在父親的立場，姑且還是要監視悟的行動吧！

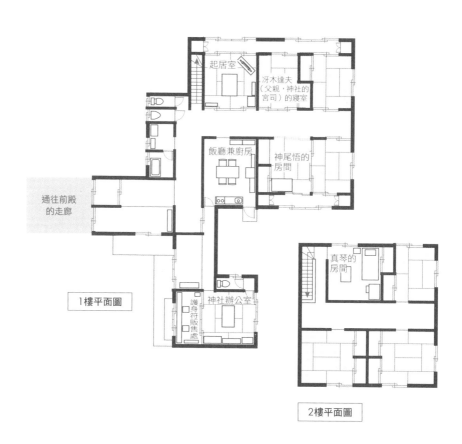

某位居民的嘀咕

呵呵呵。照這樣下去，如果真琴和悟君結婚的話，這座神社也不用擔心了。把
目標定在10年後。

宇仁田由美／祥傳社（動畫於2011年在富士電視台播出）

《白兔玩偶》

『うさぎドロップ』

🏠 河地大吉邸　　　No.38

- ■ 所在地：愛知縣名古屋市中區
- ■ 居民：河地大吉／小阿姨・鹿賀凜（註：凜是大吉外公的養女）
- ■ 結構・工法：木造
- ■ 規模：地上1層樓

解說

這個女孩是大吉外公的私生女，也就是大吉的阿姨？30歲的大吉順勢收養了這個比自己小24歲的女孩。那樣的兩人開始在2K格局（註：2個房間加1個廚房）的老平房中生活。這棟建築的特徵為，廚房部分是水泥地。他們沒有重新整修，而是鋪上了木條踏板，便繼續使用。這樣倒也有一種懷舊風格，宛如祖母家似的。其實只要在水泥地上貼上磁磚風格的軟墊地板，再擺上古董風格的餐桌和椅子，似乎就能打造出有點時髦的飯廳兼廚房。對於三十歲上下且又單身的大吉來說，也許沒有想到這種裝潢方式。

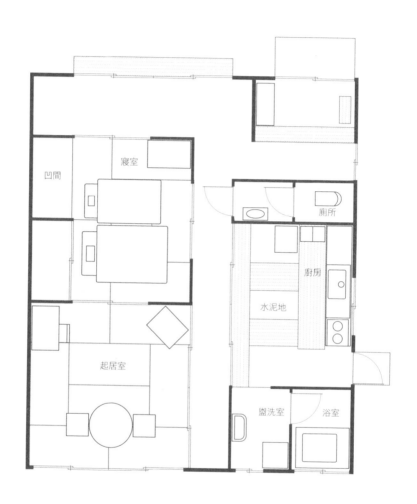

某位居民的嘀咕

原本以為有了小孩之後，就會變得堅強，但我卻變得非常懦弱。最近，我漸漸習慣幫凜綁頭髮了。

新井圭一／KADOKAWA（動畫於2011年在各個獨立電視台播出）

《日常》

『日常』

東雲研究所　No.39

■ 所在地：群馬縣伊勢崎市

■ 居民：博士／東雲名乃（女性型機器人）／貓・阪本先生／其他機器人

■ 結構・工法：木造

■ 規模：地上1層樓

解說

8歲的天才少女「博士」輕而易舉地就做出了人型機器人。負責照顧這位少女的是製作品質最好的機器人「名乃」。名乃是一位就讀高中的女高中生。兩人與名叫阪本先生的貓所住的家是一棟格局有點特別的住宅。明明只要將廚房附近那間3坪大的房間當成起居室即可，但博士卻將該處當成用來換衣服的更衣室。雖然起居室同時也被當成「博士」的研究室，但此處距離廚房最遠，而且沒有窗戶。盥洗室和浴室也位於出乎意料的地方，而且某些地方還裝上了就算不裝也無妨的門窗隔扇。對了，這種格局難道是博士為了玩躲貓貓而特地設計的嗎？畢竟屋內還有隱藏式房間。

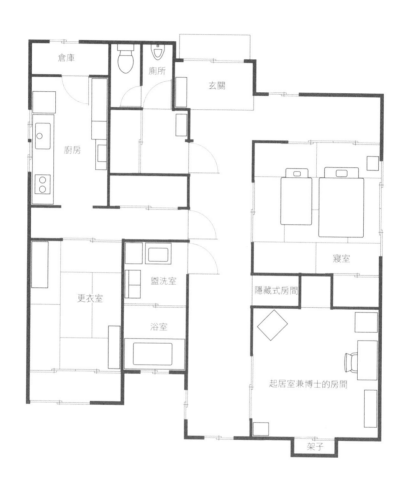

某位居民的嘀咕

名乃心想，今天一定要請博士把背部的發條拆掉。她雖然是個機器人，但同時也是個閉月羞花的女高中生。

NHK綜合頻道／1975年～1982年

《草原小屋》

『大草原の小さな家』

🏠 英格斯邸　　　　特別篇 **08**

- **所在地**：美利堅合眾國明尼蘇達州核桃樹叢（註：walnut grove，城鎮的名字）
- **居民**：父親・弗雷德里克・查爾斯・菲利普・英格斯／母親・卡洛琳・萊克・昆納・霍爾布魯克・英格斯／長女・瑪麗・卡洛琳・愛蜜莉亞・英格斯／次女・蘿拉・伊麗莎白・英格斯／三女・凱莉（卡洛琳）・賽麗絲蒂亞・英格斯　※1975年～1982年這段播出期間的居民
- **結構・工法**：一部分石砌＋木造
- **規模**：地上1層樓（有閣樓空間可運用）

解說

沉甸甸地坐鎮在住宅正中央的暖爐支撐著閣樓（瑪麗和蘿拉的寢室），而且也是查爾斯與卡洛琳的寢室的隔間牆，可以說是很棒的家具。暖爐前方的小空間是多功能室，可以當作起居室、餐桌、書房，有時也能當作舞蹈廳。將餐桌搬到旁邊，並在壁爐（暖爐）前方擺上椅子後，查爾斯單腳踩在椅子上，開始演奏小提琴（fiddle）。拉爾斯趁著忙亂牽起了卡洛琳的手，開始跟著節奏跳舞。

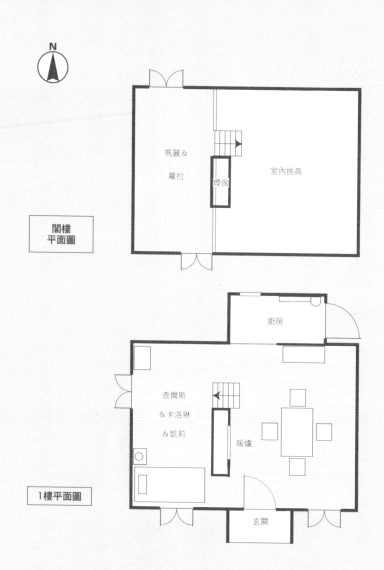

N

**閣樓
平面圖**

瑪麗&
蘿拉

煙囪

室內挑高

1樓平面圖

廚房

查爾斯
&卡洛琳
&凱莉

暖爐

玄關

某位居民的嘀咕

「可靠的父親。溫柔的母親。」在將雞蛋拿去奧爾森的店裡賣的途中，她坐在
馬車上吹著風。

原作：筒井康隆／電影上映時間：2006年／發行公司：角川Herald電影

《跳躍吧！時空少女》

『時をかける少女』

🏠 紺野邸　　No.40

■ 所在地：東京都新宿區西早稻田

■ 居民：父親／母親／長女‧紺野真琴／次女‧紺野美雪

■ 結構‧工法：木造

■ 規模：地上2層樓

解說

地板明明閃閃發亮，但牆壁卻是真壁型牆壁（看得到柱子的牆壁），並貼上了壁紙，門窗隔扇也是純日式風格。肯定是想要整修成現代風格吧！不過，這樣也別有一番風味。客廳與飯廳被一扇屏風區隔開來。真琴和美雪這對姊妹一起住在大房間內，各自使用約2.5坪大的空間，房間很有女孩子味，而且整理得很乾淨。只有一點要注意……。那就是，要買新的冰箱時，務必要買右開式的！現在的左開式冰箱浪費了難得的流暢動線。推測42坪大的空間內有四個房間。各房間的大小都寬敞得有點奢侈。

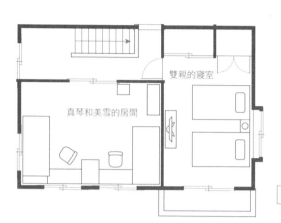

2樓平面圖

真琴和美雪的房間

雙親的寢室

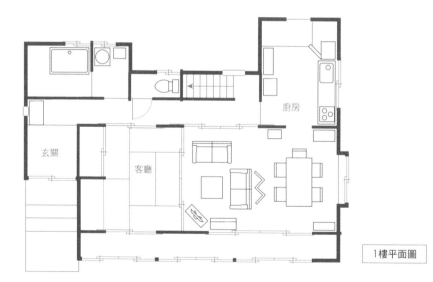

1樓平面圖

玄關

客廳

廚房

■ 某位居民的嘀咕

進行時空跳躍時，真的要鼓起幹勁來呢！因為會把身體和建築物都弄得滿是傷痕。難道就沒有更加聰明一點的方法嗎？

原作：細田守／電影上映時間：2012年／電影發行公司：東寶

《狼的孩子雨和雪》

『おおかみこどもの雨と雪』

🏠 花邸　　No.41

■ 所在地：富山縣中新川郡上市町

■ 居民：母親‧花／長女‧雪／長子‧雨

■ 結構‧工法：木造

■ 規模：地上1層樓

解說

以農家住宅來說，天花板算是比較高。由於玄關設有木板台階，而且屋內還有凹間，所以這裡以前很有可能是武士宅邸。光是玄關大廳就有4坪大，並鋪上了木地板。裡面是一間有裝設地爐的和室。浴缸是木造的，需要燒柴火。洗澡時要先將井水裝到大木桶中，再調整熱水溫度。廚房部分看起來應該是從原本的水泥地整修成飯廳兼廚房。不過，全家人的用餐位置不是此處，而是7.5坪大的大房間（起居室）的角落。書房位於中央走廊的北側。透過門窗隔扇的相對位置，可以得知隔壁是寢室。無論今後家庭成員有什麼樣的變化，此住宅的房間格局都能夠應付。

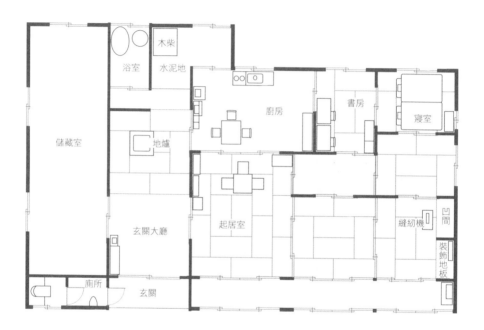

某位居民的嘀咕

由於附近沒有住家，所以即使讓孩子們變成狼跑來跑去，也完全沒關係。不過，可別把房子拆了喔！

原作：超和平Busters／漫畫版作畫：泉光／集英社

《未聞花名》

『あの日見た花の名前を僕達はまだ知らない』

🏠 宿海邸　　No.42

■ 所在地：埼玉縣秩父市

■ 居民：父親・宿海篤／母親・宿海塔子（歿）／長子・宿海仁太

■ 結構・工法：木造

■ 規模：地上2層樓

解說

宿海仁太（仁太）、本間芽衣子（芽芽）、安城鳴子（安鳴）、松雪集（雪集）、鶴見知利子（鶴子）、久川鐵道（波波）這些人小時候組了一個名為「超和平Busters」的團體，總是在祕密基地玩耍，不過芽芽卻在一場意外中喪生。然而，某一天，化為幽靈的芽芽出現在仁太他家……。即使房間本身沒有出現在畫面中，由於他們在家中走來走去，可以確實看到日式拉門等門窗隔扇，所以能夠得知房間格局。位於1樓的車庫有裝設鐵捲門，而且車庫和起居室是相通的，這種格局會讓人覺得，也許仁太家以前有開店。

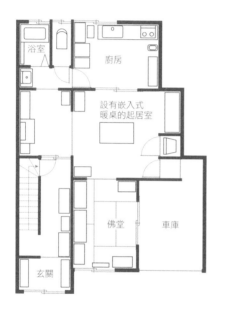

1樓平面圖

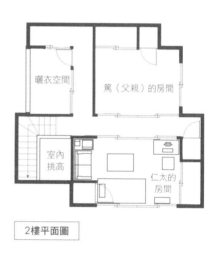

2樓平面圖

某位居民的嘀咕

製作好吃的鹽味蛋花泡麵時，放蛋的時機很重要。要用左手迅速攪拌。

綠川幸／白泉社

《螢火之森》
『蛍火の杜へ』

🏠 竹川螢的祖父家　　　No.43

■ 所在地：熊本縣阿蘇郡高森町

■ 居民：竹川螢的祖父

■ 結構・工法：木造

■ 規模：地上1層樓

解說

小時候，暑假會到位於鄉下的祖父家玩。在河裡玩水，捕蟬，回家後，一邊流著汗，一邊坐在簷廊上比賽吐西瓜籽。晚上，放完期待的煙火後，把窗戶開著不關，然後大家一起擠在蚊帳內，伴著蚊香的味道入睡……。

這棟住宅的格局會令人感受到這種懷念的景象。這棟建築原本應該是會把柴鍋等設備設置在泥土地上的農家住宅吧！藉由供排水設施變得完善的機會，在原本設置自家抽水設備（地下水）與旱廁的泥土地上鋪設地板，蓋出玄關與廚房。將原本位於室外的浴室、盥洗室、廁所設置在建築物內，提昇便利性。我一邊愉快地繪製房屋格局圖，一邊那樣地想像。

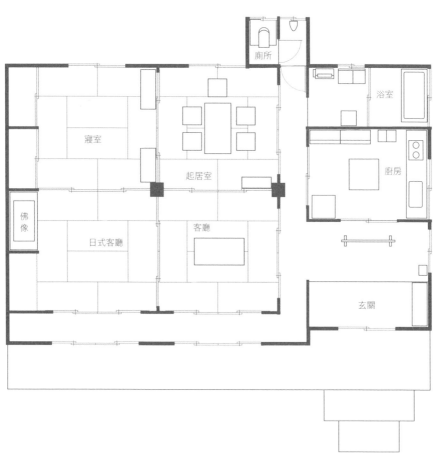

某位居民的嘀咕

「別去太遠的地方喔！要在天黑之前回來喔！」祖父說。「嗯，我知道了。」
他一邊說一邊走向山神的森林。

綠川幸／白泉社

《螢火之森》

『蛍火の杜へ』

🏠 竹川邸（改建前）

- ■ 所在地：熊本縣阿蘇郡高森町
- ■ 居民：歷代的竹川家
- ■ 結構・工法：木造
- ■ 規模：地上1層樓

解說

由於112～113頁的住宅太有魅力了，所以我靠著想像，試著繪製了以前住宅的房屋格局圖。這種類型的住宅看起來很像「田」這個漢字，所以被稱為田字形住宅。從江戶時代到昭和初期，這種格局主要被農家住宅採用，相當普及。泥土地上有設置用來做飯的釜場（一種設置在地下的儲水設施）與洗碗台，後門的外面大多為馬殿等。構造簡單與易施工性當然不用說，這種格局會普及也是因為，民眾需要一個能讓許多人聚集的場所。只要把日式拉門拆下，就能形成一個大房間。大家可以在簷廊織布，或是在閣樓養蠶，這種房間格局同時也具備「可當成工作場所」這項特色。

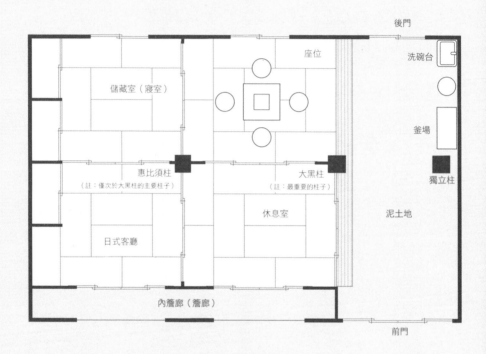

後門

洗碗台

座位

儲藏室（寢室）

釜場

惠比須柱
（註：僅次於大黑柱的主要柱子）

大黑柱
（註：最重要的柱子）

獨立柱

休息室

泥土地

日式客廳

內簷廊（簷廊）

前門

👤 **某位居民的嘀咕**

「那麼，要開始了嗎！就決定是傍晚了！」今天大家幫竹川家重新鋪設了屋頂。女性們正在釜場旁進行慰勞會的準備。

2012年4月26日，「莉卡娃娃Grand Dream House」正式發售。外觀充滿了高級感，尺寸則是史上最大。這棟房子是莉卡的爸爸皮耶爾為了經營花店與咖啡廳的岳母洋子女士而蓋的。她肯定會很驚訝吧！

「莉卡娃娃
Grand Dream House」
『りかちゃんハウスグランドドリーム』

🏠 香山洋子邸 　　　　　　特別篇 **10**

👤 為了給洋子女士一個驚喜，爸爸似乎計畫要在洋子女士的店旁邊暗中興建住宅……。

——香山家，2012年4月26日（週四）

〈皮耶爾〉大家準備好了嗎？

〈織江〉等一下，我用電子郵件把設計樣稿傳給客戶後，就立刻出發。

〈莉卡〉爸爸，我們要去哪裡？

〈皮耶爾〉還不能告訴妳，去了就知道。

〈織江〉讓你們久等了。那麼，我們走吧！

——花店&咖啡廳「皇家玫瑰」

〈洋子〉哎呀，今天傍晚莉卡她們會過來，所以該打烊了。哎唷？隔壁的新房子已經蓋好了啊。哇，這間房子真漂亮。什麼樣的人會搬過來呢？

——新居現場

〈莉卡〉啊，是外婆家！要去外婆家對吧！外婆！

〈織江〉莉卡！噓！等一下！

〈皮耶爾〉媽把店關起來了呢！來，進入這間房子吧！

〈莉卡〉這間房子？

〈織江〉終於蓋好了呢！非常漂亮。

〈皮耶爾〉我就說吧？我可是花了一番工夫去設計。總算完成了。

〈建築公司職員〉香山先生，歡迎你們。

話說回來，為了不讓你們母親知道，我們可是費了好大一番工夫喔！這些是鑰匙和相關的交屋文件。確認過後，請麻煩您簽名。

〈皮耶爾〉非常感謝。她一定會很開心的。

〈莉卡〉爸爸、媽媽，這間房子是？

〈皮耶爾〉之前一直瞞著莉卡，其實這是洋子外婆的家喔！

——花店&咖啡廳「皇家玫瑰」

〈莉卡〉外婆，我來接妳了！

〈洋子〉哎呀，是小莉卡。來接我？要去哪裡吃飯嗎？

〈莉卡〉先別說那麼多了，過來這裡。

〈洋子〉別那麼用力拉呀，外婆會跌倒的。

——新居Grand Dream House

〈莉卡〉妳看妳看！從今天開始，這裡就是外婆的家喔！

〈洋子〉我的家？這棟房子不是才剛蓋好……。織江，這是怎麼回事？

〈織江〉媽，雖然離母親節還有些時間，但這棟房子是皮耶爾送妳的禮物喔！

〈皮耶爾〉我們週末也可以過來住，所以莉卡她們也很開心喔！

〈洋子〉哇，我的天啊！不過，那麼貴的房子，我養得起嗎？

〈皮耶爾〉沒問題喔！由於房屋的所有權仍在我身上，所以是採用「無償借用」的形式。另外，要是我出了什麼意外就糟了，所以我已經事先立了遺囑，讓織江繼承這棟房子。此外還有……

〈織江〉老公，現在先別提那麼複雜的事情啦！來去新家開派對吧！莉卡，請妳幫個忙。首先，把雙胞胎和三胞胎帶過來。

〈莉卡〉是！

※ 香山家成員的對話是作者的想像。

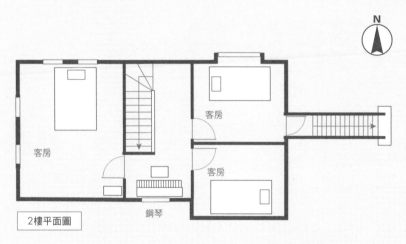

2樓平面圖

鋼琴

只要把室外的樓梯翻過來，
就會變成溜滑梯

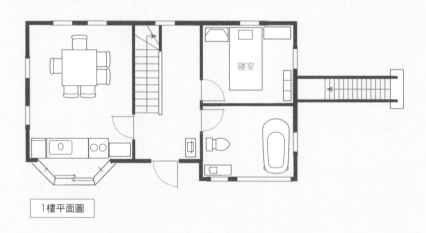

1樓平面圖

🔊 **預定入住者的喃喃自語**

「我好高興啊，像是在做夢一樣！不過……。爸爸果然是法國人呢！浴室和廁
所設置在一起，而且在房子內不用脫鞋子。這對身為日本人的我來說，實在有
點……。」

永松潔／講談社

《阿強加油》

『ツヨシしっかりしなさい』

🏠 井川秀夫邸　　No.44

■ 所在地：東京都練馬區大泉學園町

■ 居民：父親・井川秀夫／母親・井川美子

　長女・井川惠子／次女・井川典子／長子・井川強

■ 結構・工法：木造

■ 規模：地上2層樓

解說

這棟住宅是井川強的家。阿強其實是個運動、讀書、家務都樣樣行的超級高中生，但母親和兩位姊姊卻認為他沒有什麼長處，還把所有家事都丟給他，阿強每天都被迫過著這種不講理的生活。由於漫畫中有確實地畫出各個房間，所以我就像在玩拼圖那樣，逐漸將各個房間組合起來。比較令人在意的部分為，無法將1樓盥洗室右邊的空間填滿，以及爬上2樓樓梯後所看到的內凹部分，請大家多多包涵。長女的房間果然是最好的呢！阿強的房間位於母親房間上方，所以晚上得安靜才行。對了對了，這棟住宅的盥洗＆更衣室是沒有門的。

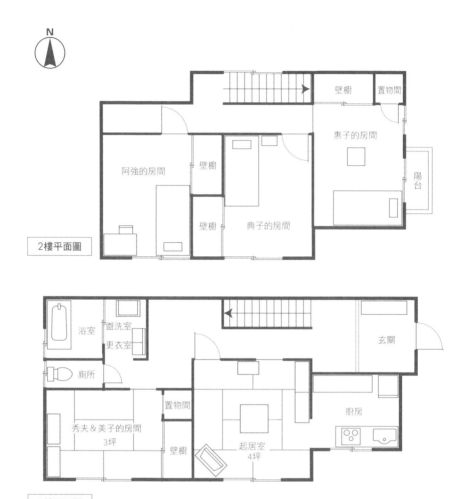

2樓平面圖

1樓平面圖

某位居民的嘀咕

今天，大家預計會在外面吃晚餐。所以，今天可以獨自享用豐盛的晚餐囉，明明才剛這樣想，大家就回來了……到底是怎麼回事啊！

深見淳／集英社

《暖呼呼》

『ぽっかぽか』

🏠 田所慶彥邸　　No.45

■ 所在地：東野原町

■ 居民：父親‧田所慶彥／母親‧田所麻美／長女‧田所明日香

■ 結構‧工法：木造

■ 規模：地上2層樓

解說

「我很尊敬你，也很愛你。於是，這是我所找到的回報方式。」這裡是田所麻美的家，她雖然個性懶惰，但即使丈夫的公司倒閉了，她也沒有感到驚慌。當我想要配合畫出來的走廊前後部分時，我發現房子變得比在漫畫中看到的還要寬敞。不過，由於漫畫中連細節都有畫出來，所以這棟建築物肯定實際存在。只要能夠確實地畫出各個房間，就能得知在漫畫中看不到的壁櫥等部分的各個位置。通往走廊、起居室、廚房的各個入口的門，都是由一根柱子來支撐的。在這種格局中，只要將與那根柱子相連的各個門窗隔扇都打開來，風就會吹過室內，感覺似乎很舒服。

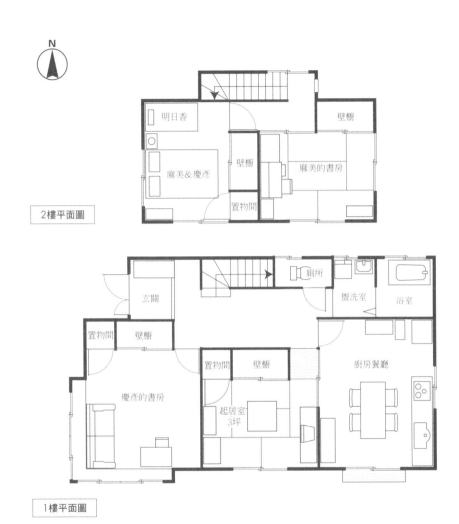

N

2樓平面圖

明日香

壁櫥

麻美&慶彥

壁櫥

麻美的書房

置物間

1樓平面圖

玄關

廁所

盥洗室

浴室

置物間

壁櫥

置物間

壁櫥

廚房餐廳

慶彥的書房

起居室
3坪

👤 **某位居民的嘀咕**

也不用專挑拔草途中下雨吧……。喂，沖完澡後，我可以點一份「爹地特製炒麵」嗎？

上山栃／講談社

《妙廚老爹》

『クッキングパパ』

🏠 荒岩一味邸　No.46

■ 所在地：福岡縣福岡市東區香椎

■ 居民：父親・荒岩一味／母親・荒岩虹子

　長子・荒岩誠／長女・荒岩美雪／狗・貝音

■ 結構・工法：木造

■ 規模：地上1層樓

解說

金丸產業營業二課課長・荒岩一味一家在不知不覺中就搬家了。這是他們的新家。《妙廚老爹》有在便利商店販售，並有發行依照料理種類來區分的摘要版，我只有看到自己喜歡的料理時，才會買。自從搬到獨棟住宅後，在自家開宴會的次數變得比以前更多了。以由老爹掌廚的廚房為中心的房間格局，給人的印象跟住在公寓時一樣。我想他們一家肯定就是在找這種住宅吧？背景中所出現的公寓會讓人覺得是他們之前所住的公寓。他們肯定也有顧慮到阿誠的學區吧！

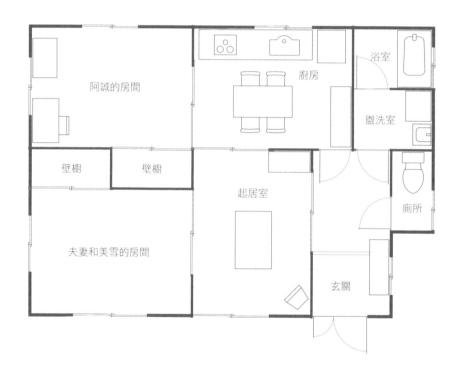

「雖然我很喜歡勝代奶奶，但我唯獨不喜歡她叼著煙。」我雖然心裡這樣想，但卻說不出口。

浜岡賢次／秋田書店

《抓狂一族》

『浦安鉄筋家族』

🏠 大澤木金鐵邸　No.47

■ 所在地：千葉縣浦安市

■ 居民：爺爺‧大澤木金鐵／父親‧大澤木大鐵／母親‧大澤木順子

長子‧大澤木晴郎／長女‧大澤木櫻／次子‧大澤木小鐵／三子‧大澤木裕太

狗‧哈奇／黑猩猩‧史塔基／人偶‧青田君

■ 結構‧工法：木造

■ 規模：地上2層樓

解說

這是位於千葉縣浦安市的大澤木家，屋齡25年。這家人的個性非常激進。我一次買到第28集，並一口氣看完。父親個性很隨便，不愛護家人，相較之下，母親則是沉著冷靜又堅強。全部看完後，我發現光靠第1集就能畫出房屋格局圖。但這部作品很有趣，所以又有何妨呢？不過，這棟房子到底壞了多少次啊？雖然每次都會恢復原狀，但他們沒有考慮過採用其他設計來進行改建嗎？父親會開著計程車暴衝，穿著鞋子走進家裡，吃飯時用香煙來代替筷子，真是個糟糕的傢伙。

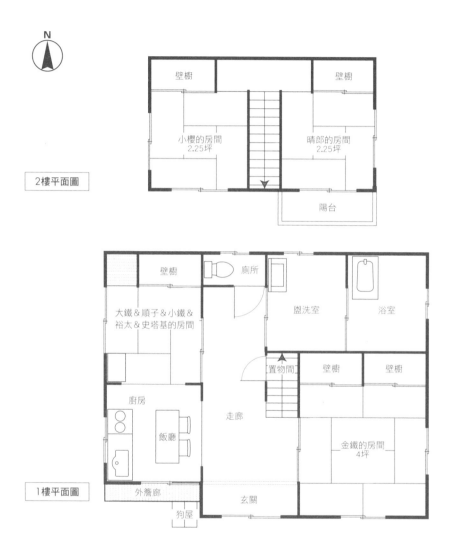

N

2樓平面圖

壁櫥　　　　　　　　　　　　壁櫥

小櫻的房間
2.25坪

晴郎的房間
2.25坪

陽台

1樓平面圖

壁櫥　　廁所

大鐵&順子&小鐵&
裕太&史塔基的房間

盥洗室　　　　浴室

置物間　壁櫥　　壁櫥

廚房

飯廳　　走廊

金鐵的房間
4坪

外簷廊　　　玄關

狗屋

👤　**某位居民的嘀咕**

「啊，又變胖了。會變成這樣，都是大鐵和小鐵的錯喔！」母親一邊撫摸上臂
的二頭肌，一邊獨自嘆氣。

長谷川町子／朝日新聞社

《海螺小姐》

『サザエさん』

🏠 **磯野波平邸**（福岡時代）　　No.**48**

■ 所在地：福岡縣福岡市

■ 居民：父親・磯野波平／母親・磯野舟

　長女・磯野海螺／長子・磯野鰹／次女・磯野裙帶菜

■ 結構・工法：木造

■ 規模：地上2層樓

解說

我從《海螺小姐》第一集開始看，並整理了一些片段劇情。海螺放縫紉機的房間，以及花枝子和海螺聽留聲機的房間，都位於2樓。以鄰居為首，有許多外國人之類的客人會來造訪，這個家算是相當富裕。

首先，玄關很令人懷念。與現在相比，玄關台階裝飾材的高度非常高，裙帶菜使勁爬上台階的模樣很可愛。洗澡時，當然也是去澡堂吧！另外，只要把玄關前方的日式拉門打開，就能看到起居室。這也是昭和初期的標準格局。寬簷廊上擺了一張搖椅。以戰後不久的時期來說，算是很時髦的家具。

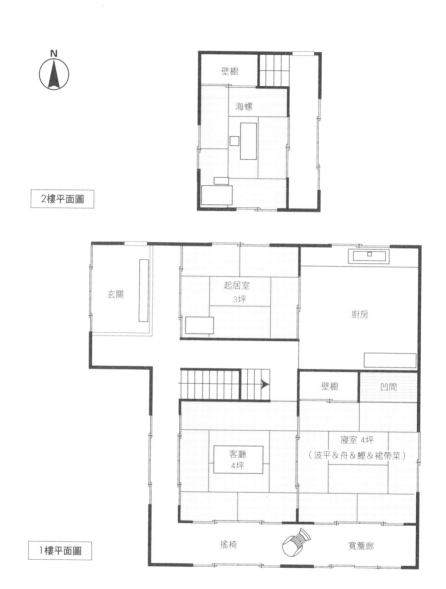

N

壁櫥

海螺

2樓平面圖

玄關

起居室
3坪

廚房

壁櫥 凹間

客廳
4坪

寢室 4坪
（波平＆舟＆鰹＆裙帶菜）

搖椅 寬簷廊

1樓平面圖

👤 某位居民的嘀咕

「今天來的那位美國軍官叫什麼名字啊？」「你不需要知道！」父親在從事什
麼工作呢……我感到有點不安。

作詞&作曲：小坂明子

《親愛的》

『あなた』

🏠 **特別篇 11**

♪如果我要蓋房子的話，那就蓋一棟小房子吧！

♣我明白了。我會試著盡量讓房子小一點。

♪有大窗戶和小門，房間內還有一座舊暖爐喔！

♣大窗戶是沒問題，畢竟在結構上也會設置必要的牆壁。關於舊暖爐，我有試著找了一下。我認為與其將舊暖爐拆掉，並帶來這裡，倒不如重新做一個會比較便宜……

♪鮮紅的玫瑰與白色的三色堇

♣雖然三色堇的季節與玫瑰的開花季節有些差異，不過應該沒有必要興建溫室對吧……在進行兒童房外牆的工程時，來造一座花圃吧！

♪親愛的，親愛的，希望你能待在小狗身旁

♣暫且不管「親愛的」，狗屋可以請木工用多餘的材料來製作。狗屋算是贈送的。

♪這就是我的夢想喔，親愛的，親愛的……咦，妳老公失蹤了嗎？

♣要鋪滿藍色地毯，開心地笑著生活喔開心地笑著生活喔，親愛的，親愛的！……請努力加油，實現夢想！

♣不鋪木地板，而是鋪地毯嗎？我知道了。

不過，由於在廚房內油會濺到地上，所以還是鋪木地板吧！

♪孩子在家門外遊玩，親愛的，親愛的，希望你能待在孩子身旁

♣如果客廳前方有個木製露臺之類的空間就好了，對吧？姑且試著幫妳估價我們也有提供工具組，如果妳丈夫可以利用假日來進行木工的話，我想應該可以壓低價格……

♪那就是兩人的願望喔！親愛的，你現在身處何方

♣啊，原來是那樣啊，抱歉……木製露臺果然還是交給業者處理吧！

♪而且，我會編織蕾絲花邊喔！親愛的，親愛的，希望你能待在我身旁，我身旁

♣編織蕾絲花邊的地點是客廳對吧？給人的印象是，一邊坐在搖椅上，一邊望著庭院對吧？妳從剛才就一直透過鋼琴來傳達房間配置的要求對吧？果然還是想要擺一架鋼琴嗎？

♪親愛的，親愛的，希望你能待在我身旁，我身旁

♣親愛的該不會是指我吧？別開玩笑了……我已經有妻小了……

（註：小坂明子的歌曲）

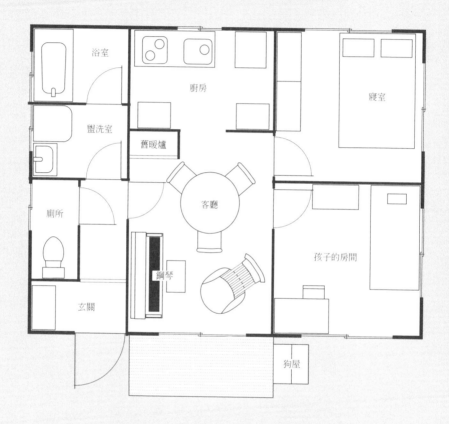

設計師的幾句話

話說回來，我以這樣的感覺試著畫了設計圖，妳覺得如何？果然還是有點太小了，對吧？擺上家具後，也許會感到狹窄。不過，雖然這是我自己畫的，這樣說也許有點那個，但這棟房子很可愛喔！會讓人想要住住看……。

山田貴敏／小學館

《小孤島大醫生》

『Dr.コトー診療所』

🏠 診療所　　　　　　No.49

■ 所在地：鹿兒島縣川內市古志木島

■ 居民：醫師・五島健助／護理師・星野彩佳

　產婆・內鶴子

■ 結構・工法：鋼筋混凝土結構的診療所

■ 規模：地上1層樓

解說

雖然這間診療所內似乎還有更多房間，不過透過外觀大小來追蹤線索的話，就只能掌握到這些房間。另外，室內門的形狀是附有袖部（袖部是指，裝在門其中一側或兩側的固定部分）的鉸鍊門嗎？還是雙軌橫拉門呢？雖然無法確定各個房間的位置，但我還是試著透過窗戶的大小來進行配置。給人的印象就是「啊，這裡應該是診療室吧！這裡是手術室對吧？」候診室的優點為，不像普通的醫院那樣，這裡完全聞不到消毒水的味道。到了晚上，只要把窗戶打開，似乎就會很舒服。不過，為了避免蟲子跑進來，紗窗得關上才行。

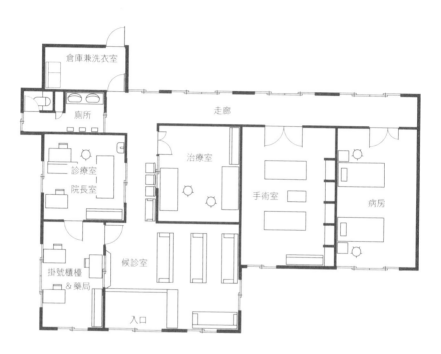

倉庫兼洗衣室

廁所

走廊

診療室
院長室

治療室

手術室

病房

掛號櫃檯
&藥局

候診室

入口

👤 某位醫師的嘀咕

「今天也收到了『條石鯛』。昨天是烤來吃，今天就做成生魚片吧！」他取出
了閃閃發光的手術刀。

川浦良枝／白泉社

《小柴犬和風心》

『しばわんこの和のこころ』

🏠 小柴犬邸

No.**50**

- ■ 居民：狗・小柴犬／貓・三色貓
- ■ 結構・工法：木造
- ■ 規模：地上1層樓

解說

這棟住宅住了擁有和風心的小柴犬與最愛調皮搗蛋的三色貓。在這棟日式風格的住宅中，4坪大的和室出現過很多次。位於西側的是凹間與交錯式多層置物架。位於北側的是，擁有華麗日式拉門的壁櫥。隔壁的3坪大和室，在某些場景中，看起來有4坪大。我將從玄關前方所看到的外觀情況彙整成這樣的格局圖。廚房是水泥地。至於玄關是否能直接通往廚房？雖然想要直接過去，但在結構上是辦不到的，所以我還是將該處畫成牆壁。面朝南方的外簷廊是個富有魅力的場所。夏天的傍晚我會想要在此乘涼，點個蚊香，吃著西瓜，度過這段美好時光。在秋天可以用落葉來烤地瓜，很有一番情趣。

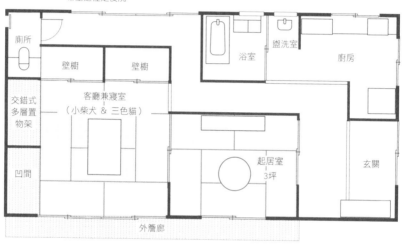

希望這裡是後院

廁所

壁櫥　壁櫥

浴室　盥洗室　廚房

交錯式
多層置
物架

客廳兼寢室
（小柴犬 & 三色貓）

起居室
3坪

玄關

凹間

外簷廊

👤　某位熟人的嘀咕

「啊！沒有站起來。用四隻腳在走路！」「別那麼驚訝啊，這樣才正常吧！」
不過，前來收款的工讀生阿薰卻嚇得目瞪口呆。

次原隆二／集英社（動畫在富士電視台播出）

《車博士 （請多指教，汽車醫生）》

『よろしくメカドック』

🏠 汽車維修中心「車博士」　　No.51

■ 所在地：東京都

■ 居民：風見潤／中村一路／野呂清

■ 結構・工法：輕鋼骨結構的汽車維修工廠

■ 規模：地上1層樓

解說

漫畫和動畫我都看了。比起賽車比賽本身，如何調校在附近行駛的那些車輛的過程比較有趣。其實，維修工廠應該要再稍微大一點吧！不過為了配合外觀，我還是採用了這樣的尺寸。

風見潤會調校車子調到深夜。中村一路敲打著計算機，並碎碎唸：「這次又入不敷出了」。野呂清是金屬板維修高手。松桐坊主偶爾也會出現。西側的鄰居是，用巴士改造而成的咖啡廳「帕德克」，也是工作人員們的休息場所。

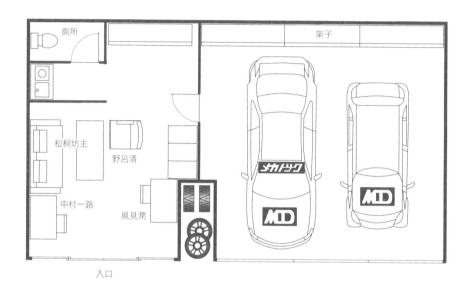

 某位維修員的嘀咕

只要我繼續從事在這一行，就算拿工業用香皂來洗手，也無法把指甲縫洗乾淨喔！

田上喜久／小學館

《輕井澤症候群》

『軽井沢シンドローム』

🏠 松沼家別墅　　No.52

■ 所在地：長野縣佐久郡輕井澤町泉之里

■ 居民：本人・松沼薰（後來改姓相澤）／弟弟・松沼純生

　寄宿者・相澤耕平等許多人，寄宿者會更換

■ 結構・工法：木造

■ 規模：地上2層樓

解說

起居室在作品中出現過很多次。回到家的小薰只要從玄關進入起居室，接著就會從樓梯下方出現。「玄關是在那邊嗎？」就算這樣想，紀子來拜訪時，卻從另外一邊進入起居室……。由於從玄關走向起居室的次數較多，所以我採用了這個方案，將玄關設在北側，樓梯則位於南側。

不過，雖然在起居室的畫面中，曾出現過很大的室內挑高，但卻無法重現那一幕，我感到很可惜。這棟房子聚集了很多人。誰在哪個位置？一邊觀看房屋格局圖，一邊閱讀漫畫，是件很有趣的事。這棟房子是位於輕井澤的大別墅，雖然令人嚮往，但維護費用似乎也不低。

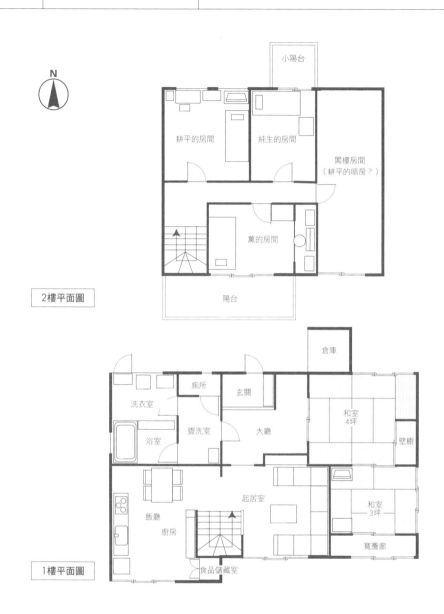

N

小陽台

耕平的房間　純生的房間

閣樓房間
（耕平的暗房？）

薰的房間

2樓平面圖

陽台

倉庫

洗衣室　廁所　玄關

浴室　盥洗室　大廳

和室 4坪

壁櫥

飯廳
廚房

起居室

和室 3坪

寬簷廊

食品儲藏室

1樓平面圖

某位居民的嘀咕

「雖然住在輕井澤很令人羨慕，但其實挺不方便的喔！」週日，想去買東西的她，正在等耕平回來。

江口壽史／HOME-SHA

《變男變女，變變變！（停止！！雲雀）》

『ストップ!!ひばりくん!』

🏠 大空自豪邸 　No.**53**

■ 所在地：東京都武藏野市吉祥寺

■ 居民：父親・大空自豪／長女・大空鶇／次女・大空燕

　長子・大空雲雀／三女・大空雀／寄宿者・坂本耕作／常駐組員・薩布、政二

■ 結構・工法：辦公室兼住宅為木造，體育館為重鋼骨結構

■ 規模：地上2層樓

解說

關東極道聯盟關東大空組。在歌舞伎門的前方，可以看到一棟看起來有兩層樓高的純和風建築。如果不是專門修建神社、寺廟的木匠，就蓋不出這種建築。在進入玄關的畫面中，前來迎接的組員的背後是牆壁。走廊以庭院為中心，在室內繞了一圈。我試著放了一面玄關牆（西側）後，格局就變得像圖中那樣。透過一面牆來區隔通往居住區與辦公室的通道，是很棒的設計。雖然這棟住宅如此大，但居住區卻挺樸素的。大家會聚集在起居室。可以看出家人之間的感情很好。大空組的辦公室不會令人害怕。

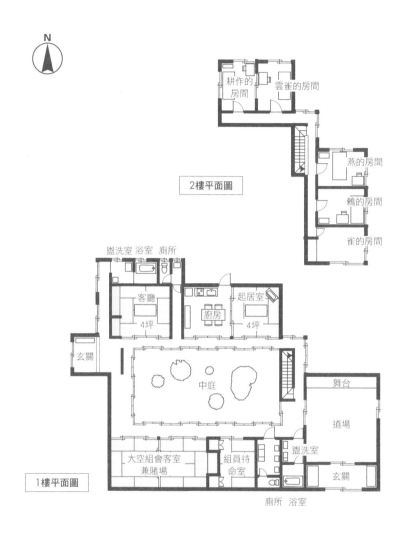

耕作的房間　雲雀的房間

2樓平面圖

燕的房間

鶺的房間

雀的房間

盥洗室　浴室　廁所

客廳 4坪　廚房　起居室 4坪

玄關

中庭　舞台

道場

大空組會客室 兼賭場　組員待命室　盥洗室　玄關

1樓平面圖

廁所　浴室

某位居民的嘀咕

「雲雀真是的！今天的健康檢查居然叫我代替他！」雖然小燕這樣說，但似乎挺高興的。畫面中出現的是正在化妝的小燕背影。

夏目漱石／1905年

《我是貓》

『吾輩は猫である』

🏠 珍野苦沙彌邸　　　No.12

■ 所在地：東京都文京區向丘

■ 居民：貓·我（貓的飼主 珍野苦沙彌）／妻子·珍野夫人

孩子·5歲／孩子·3歲／女傭·阿清

■ 結構·工法：木造

■ 規模：地上1層樓

解說

要是竹籬笆沒有破一個洞，這個故事就不會開始。我將文中關於建築物的描述摘錄出來，想像房間數量與大小。舉例來說，像是在起居室內可以直接看到玄關。起居室沒有兼作寢室。書房也沒有兼作寢室。另外，書房距離玄關很遠，起居室與廚房則是相鄰的。客廳內有凹間，而且還與書房相鄰。那麼，要如何將房間組合起來呢？拜小偷入侵所賜，我弄清了各房間的位置。

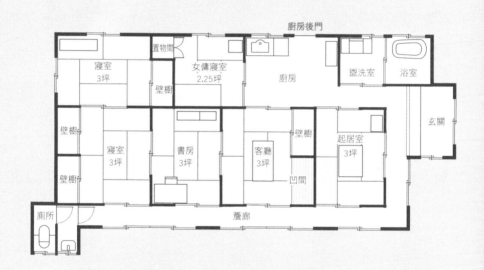

某位居民的嘀咕

亞里斯多德曾說：「如果說，反正女子都沒什麼用的話，娶妻時，嬌小女子比大塊頭女子來得好。」我討得到老婆嗎？

森田拳次／講談社（動畫在富士電視台播出）

《丸出無能夫》

『丸出だめ夫』

🏠 丸出禿照邸　　　No.**54**

■ 居民：父親・丸出禿照／母親・丸出夢代（歿）

長子・丸出無能夫／機器人・波羅特

■ 結構・工法：木造的研究所兼住宅

（將機器人研究所設在住宅區，有可能會違反建築基準法）

■ 規模：地上2層樓

解說

到目前為止，有哪個作品的美術設定與房間格局設定如此紮實的嗎？繪製格局圖時，我完全不用煩惱。太棒了！可以深刻地感受到製作人員對於房間格局的講究。不過，這裡明明是機器人工學研究所，但我看了一下街道的情況，此處應該不是工業區，而是住宅區才對。似乎是第一類低層住宅專用地區。研究所也有使用動力嗎？沒有違反建築基準法嗎？話說回來，非常簡單就做出機器人來的父親還真是厲害啊！母親很擔心無能夫，因此變成幽靈現身而出，不過只有波羅特看得見。

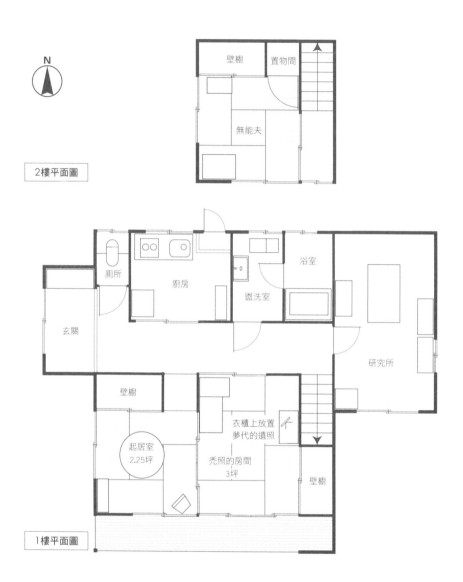

N

2樓平面圖

壁櫥　置物間

無能夫

廁所　廚房　盥洗室　浴室

玄關

研究所

壁櫥

起居室
2.25坪

衣櫃上放置
夢代的遺照

禿照的房間
3坪

壁櫥

1樓平面圖

某位居民的嘀咕

你說我和波羅特的關係，就像大雄和哆啦A夢那樣？別開玩笑了，我才沒有他
那麼沒出息呢！不過，我有點羨慕他。

原作：山崎十三／作畫：北見健一／小學館

《釣魚傻瓜日誌》

『釣りバカ日誌』

🏠 **濱崎傳助邸**（公營住宅） **No.55**

■ 所在地：東京都西東京市公營住宅7號棟

■ 居民：丈夫・濱崎傳助／妻子・濱崎美知子／長子・濱崎鯉太郎

　狗・鰕虎太郎

■ 結構・工法：鋼筋混凝土結構的長屋

■ 規模：地上2層樓

解說

在漫畫一開始，這棟住宅的1樓和2樓的面積幾乎相同。1樓原本只有飯廳，但不知不覺中就在南側增建了起居室。肯定是市公所的人幫他們增建的。2樓也興建了屋頂陽台。在有綠色草坪的庭院內，老鈴（註：本名鈴木一之助，是傳助的釣魚徒弟，也是鈴木建設的老闆）偷偷從公司溜出來，跑到這裡午睡，美知子則在一旁晾衣服。雖然從廚房通往浴室的動線有點狹小，不過居民們所營造出來的溫馨氣氛，卻讓這種房間格局看起來很棒。這棟住宅位於西東京市，也可以養狗。話說回來，鈴木建設沒有員工宿舍嗎？

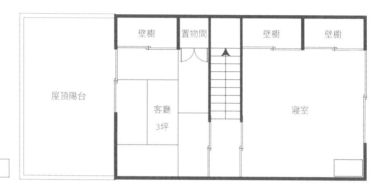

2樓平面圖

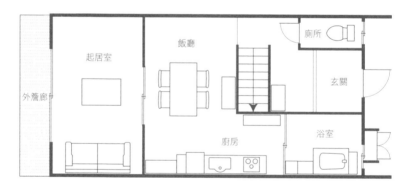

1樓平面圖

某位居民的嘀咕

「這次的連假，我一定要改過自新，好好地陪家人。」話才剛說完，他就和老鈴做了約定。這個人還真可愛呀！

水島新司／小學館

《阿浦先生》

『あぶさん』

🏠 桂木虎次郎邸　No.56

■ 所在地：大阪府大阪市浪速區惠美須町

■ 居民：父親・桂木虎次郎／長女・桂木幸子（與安武結婚後，搬到公寓大樓住）

■ 結構・工法：木造長屋，店鋪兼住宅

■ 規模：地上1層樓

解說

阿浦先生是景浦安武的綽號，這裡是他岳父所經營的居酒屋。透過第一集到第十集，我明白了大致上的房間格局。只要在圖中畫出客用廁所與居住區專用廁所，就能得知盥洗室與浴室的位置。其實，我會知道這間居住區專用廁所是因為，阿浦先生的母親排隊等廁所排到快忍不住時，幸子帶她到居住區專用廁所。上完廁所後，她在右手邊看到和室內掛了一張她兒子「阿浦先生」的裱框照片後，便露出了微笑。她原本大概是因為擔心才從新潟過來，現在肯定很放心了吧！

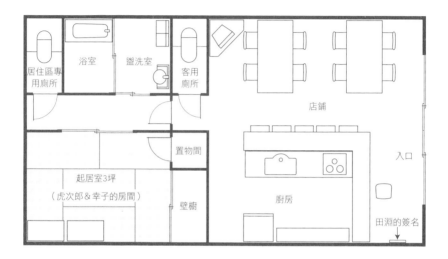

「田淵從阪神轉到西武時,我不禁哭了。」他看著田淵在店內牆壁留下的簽名,簽名的字跡已變得相當淡。

水島新司／秋田書店

《大飯桶》

『ドカベン』

🏠 山田榻榻米店　　No.**57**

■ 所在地：神奈川縣橫濱市

■ 居民：祖父・爺爺／長子・山田太郎／長女・山田幸子

■ 結構・工法：木造長屋

■ 規模：地上1層樓

解說

一開始我以為屋內只有一個二又四分之一坪大的房間，後來在其他畫面中發現了寢室。該寢室的壁櫥的尺寸也很含糊不清。雖然姑且也有廚房，但空間只有四分之一坪大。話雖如此，烤秋刀魚時，是用炭爐在室外烤。廁所？在漫畫中沒有找到。如果有的話，應該是在這個地方。在《大飯桶　超級巨星篇》與《大飯桶　職棒篇》當中，不愧是職業選手，家裡有了浴室，也在隔壁的土地上蓋了新的山田榻榻米店。

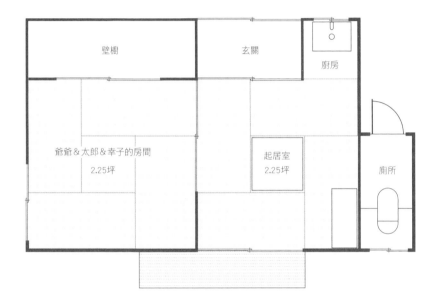

壁櫥

玄關

廚房

爺爺&太郎&幸子的房間
2.25坪

起居室
2.25坪

廁所

某位隊友的嘀咕

「你也是喔！都成為職業選手了，蓋間房子如何？」「嗯，我會考慮看看。」
他一邊打包到遠地比賽所需的行李，一邊回答。

矢口高雄／講談社

《天才小釣手》

『釣りキチ三平』

🏠 三平一平邸　　No.**58**

■ 所在地：秋田縣

■ 居民：祖父・三平一平／孫子・三平三平

■ 結構・工法：木造

■ 規模：地上1層樓

※ 一平去世後，法院應該會裁定法定監護人，使其繼承這棟房子。

解說

這是一棟稻草屋頂的老民房。我知道的許多老民房都像圖中那樣，除了玄關和泥土地以外，房間的配置宛如一個「田」字。雖然一般來說，寢室深處會是儲藏室，但我認為他們把儲藏室改建成了盥洗室、浴室、廁所。玄關所在的場所成為了自行車停放處兼材料放置處，一平爺爺的工作場所則位於玄關北側。在以前，泥土地上大概有設置廚房，而且還可以通到後面吧？由於外觀很像我母親的老家，所以我依照那種印象，試著畫了房屋格局圖。似乎聽得到掛鐘所發出的「滴答滴答」聲響。

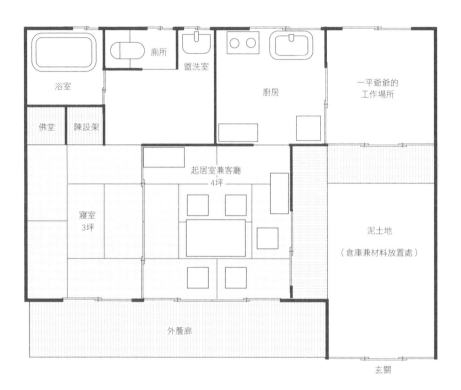

N

浴室

廁所

盥洗室

廚房

一平爺爺的
工作場所

佛堂

陳設架

起居室兼客廳
4坪

寢室
3坪

泥土地

（倉庫兼材料放置處）

外簷廊

玄關

 某位鄰居的嘀咕

「百合會不會和三平結婚啊？實在不想讓她嫁到遠處，如果嫁到三平家的話，
就是味噌湯不會冷掉的距離。」

宮澤賢治／1924年

《要求特別多的餐廳》

『注文の多い料理店』

🏠 山貓軒　No.13

■ 居民：山貓老大與其部下／客人‧兩名年輕紳士

■ 結構‧工法：木造

■ 規模：地上1層樓

解說

這是童話中的建築的房屋格局圖，終究是想像出來的。宮澤賢治所創造的山貓軒是位於ihatovo（註：宮澤賢治自創的理想鄉）的2層樓西式建築。

不過，在故事中並沒有描寫到樓梯，所以我試著將其想像成天花板很高的西式平房。嗯，也有無窗戶的房間，非常怪異，很好喔！先不管這張房屋格局圖，大家不會變得想要再讀一次這本書嗎？

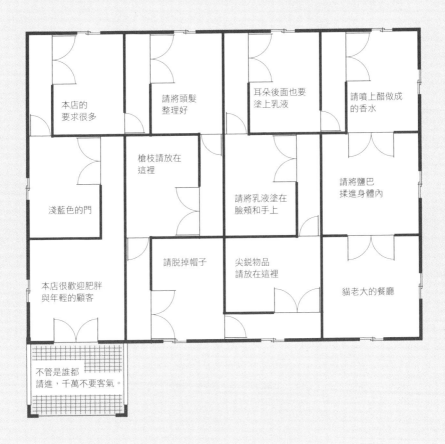

本店的
要求很多

請將頭髮
整理好

耳朵後面也要
塗上乳液

請噴上醋做成
的香水

槍枝請放在
這裡

淺藍色的門

請將乳液塗在
臉頰和手上

請將鹽巴
揉進身體內

請脫掉帽子

尖銳物品
請放在這裡

本店很歡迎肥胖
與年輕的顧客

貓老大的餐廳

不管是誰都
請進，千萬不要客氣。

 某位來客的嘀咕

「本店是要求特別多的餐廳，所以請大家先明白這一點。」在說這個之前，我
比較希望餐廳能先把菜單之類的貼出來啊！

後記

我第一次畫動漫作品的房屋格局圖是在20年前。當初我畫的是海螺小姐家。我以前在仙台的建築公司上班時，剛好我負責的那位客戶他家的情況跟磯野家與河豚田家很像，只有家庭成員的年齡不同。他們家的人似乎也很有自覺，在開商討會議時，那位客戶的太太說：「我們家就像海螺小姐家那樣，乾脆把房子蓋得跟他們家一樣吧？」在下次的簡報會議中，為了增添趣味，我把海螺小姐家的房屋格局圖帶了過去。

以此為契機，我開始對「那部漫畫中的住宅會是什麼樣的格局呢」產生興趣，並持續不斷地畫出自己感興趣的住宅格局圖。

我原本就很喜歡動漫作品。「原來如此，在這個場景中，是從這裡對著此處說話的啊」、「這樣啊，廚房在這裡，是從這裡把料理端到起居室的啊」，只要明白這一點，就能在動漫作品中找到不同樂趣。

不僅是動漫作品，我也會畫電視劇或電影中的住宅。最後，由於女兒問我：「宮澤賢治的《要求特別多的餐廳》是什麼樣的格局呢？」，所以我也開始畫小說、童話、歌曲中提到的建築。我以前只畫自己感興趣的作品，但在不知不覺中，我開始接下讀者的委託。我會細讀該委託中提到的漫畫，並持續地畫，在這個過程中，故事變得比房屋格局圖來得吸引我。原本光看名稱就覺得討厭的作品，事實上竟然那麼有趣！在腦海中使用這些建築物來蓋出一座「城鎮」，也別有一番樂趣。

在工作中，當客戶委託我畫一般住宅的房屋格局圖時，我會積極地追問客戶，問出客戶的本意。我會請客戶以畫圓圈的方式在白紙上畫出想要的房間位置與大小，然後再逐漸畫出四方形，讓設計圖反映出對方之前所回答的需求。這是因為，如果直接詢問對方的需求，反而畫不出好的設計圖。

然而，在畫漫畫或動畫中的房屋格局圖時，無法積極地追問。我會根據登場人物的言行，以自己的方式來思考該建築剛蓋好時的背景，偶爾也會徹底化作該角色後，再開始作畫。在房屋格局圖很好畫的動漫作品中，家人之間的感情非常好。尤其是當母親這個角色很重要時，更是

如此。相反地，在不好畫的作品中，則會出現「主角為孩童，而且雙親登場次數很少」這種情況。總覺得，這也很類似現今的家庭關係。

不過，說到以這種方式製作而成的房屋格局圖是否正確的話，大部分的情況，都是透過想像力來補足。在動漫作品中，只要沒有特殊情況，盥洗室或廁所是不會出現的，我要將出現在各個畫面中的房間連接在一起，一邊思考房間配置，一邊持續地填補空隙。我認為，不管是什麼樣的作品，大概都有美術設定，不過由於背景可以有效襯托登場人物，所以有時也會出現令人困擾的情況，舉例來說，房子會大到從外觀無法想像，陽台的位置變來變去，門一下跑去那裡，一下又跑回這裡。

遇到這種情況時，我會運用自己身為設計師的權限來決定位置。覺得有窗戶會比較好時，我就會加上去。

如果把這本書中所出現的房屋格局圖當作藉口的話，就會沒完沒了。在本書中，我介紹了自己喜愛的動漫作品，並以自己的見解來繪製想要知道的房屋格局圖。如果各位讀者能將作品中的角色擺進房屋格局圖中，並感到有趣的話，我會很高興的。另外，看到沒看過的動漫作品的

房屋格局圖後，要是覺得似乎很有趣的話，請大家務必要去觀賞、閱讀該作品的故事。這是因為，只要腦海中有房屋格局圖的話，故事就會變得更加有趣。

除了本書所收錄的建築物以外，我的筆記本中還有很多想要畫的建築物與答應讀者要畫的建築物。有時候也會遇到怎麼畫都畫不出來的情況。不過，由於那是自己想要知道的房屋格局圖，所以我想要設法再次挑戰。

看來我還要待在這個圈子裡很久。

影山明仁

TITLE

著名漫畫的房屋格局

STAFF

出版	瑞昇文化事業股份有限公司
作者	影山明仁
翻譯	李明穎
監譯	大放譯彩翻譯社

總編輯	郭湘齡
責任編輯	黃思婷
文字編輯	黃美玉　莊薇熙
美術編輯	朱哲宏
排版	靜思個人工作室
製版	大亞彩色印刷股份有限公司
印刷	桂林彩色印刷股份有限公司
	絞億彩色印刷有限公司
法律顧問	經兆國際法律事務所　黃沛聲律師

戶名	瑞昇文化事業股份有限公司
劃撥帳號	19598343
地址	新北市中和區景平路464巷2弄1-4號
電話	(02)2945-3191
傳真	(02)2945-3190
網址	www.rising-books.com.tw
Mail	resing@ms34.hinet.net

初版日期	2016年11月
定價	280元

國家圖書館出版品預行編目資料

著名漫畫的房屋格局 / 影山明仁作；李明穎譯.
-- 初版. -- 新北市：瑞昇文化, 2016.11
160　面 ; 14.8 x 21　公分
ISBN 978-986-401-132-2(平裝)

1.漫畫 2.房屋建築

947.41　　　　　　　　　　　　105018602

MEISAKU MANGA NO MADORI, NEW EDITION
Copyright © 2015 AKIHITO KAGEYAMA
Originally published in Japan in 2015 by SB Creative Corp.
Chinese translation rights in complex characters arranged with
SB Creative Corp. through DAIKOSHA INC., JAPAN